Cymru Geoff Charles

Cymru Geoff Charles

Hanner canrif o fywyd Cymru mewn llun a gair

Ioan Roberts

Cyhoeddir mewn cydweithrediad â Llyfrgell Genedlaethol Cymru

Argraffiad cyntaf: Tachwedd 2004

Dylunio: Dafydd Saer a Robat Gruffudd

Rhif Llyfr Rhyngwladol: 0 86243 734 2

Cyhoeddwyd gan Y Lolfa mewn cydweithrediad â Llyfrgell
Genedlaethol Cymru, ac argraffwyd a rhwymwyd yng Nghymru
gan Y Lolfa Cyf., Talybont, Ceredigion SY24 5AP
e-bost ylolfa@ylolfa.com
gwefan www.ylolfa.com
ffôn (01970) 832 304
ffacs 832 782

Rhagair

I gofio am y pethau anghofiedig
Ar goll yn awr yn llwch yr amser gynt.

MAE CYFRANIAD GEOFF CHARLES ym meysydd ffotograffiaeth a chofnodi hanes cymdeithasol Cymru yn ddi-ben-draw. Ystyrir ei gasgliad o 120,000 o ddelweddau'n unigryw oherwydd yr olwg dreiddgar y mae'n ei daflu ar Gymru yn ystod pum degawd o'r ugeinfed ganrif, degawdau a welodd newidiadau mawr yn lleol a byd-eang. Drwy ffotograffiaeth Geoff Charles a'r gofal manwl a gafodd ei negyddion ymddangosai fel petai'r newidiadau hyn yn rhwym o gael eu cofnodi a dod yn bethau cofiedig.

Fodd bynnag, nid oes dim yn para am byth ac ar un adeg yn y gorffennol agos fe edrychai'r llinellau uchod o 'Cofio' Waldo Williams yn beryglus o broffwydol. Er gwaethaf adnoddau ac ymdrechion Llyfrgell Genedlaethol Cymru i ddiogelu casgliad Geoff Charles, ymddangosai fel petai nifer helaeth o'r delweddau hyn wedi eu tynghedu i droi'n 'llwch yr amser gynt' mewn cyfnod byr o flynyddoedd. Am resymau nas deëllir yn llwyr mae negyddion ar ffilm sydd â sylfaen triasetad yn tueddu troi'n ansefydlog gan chwalu a rhyddhau asid asetig. Mae'r asid hwn yn bwyta'r emylsiwn ffotograffig gan ddistrywio'r ddelwedd. Yr unig gamau priodol i'w cymryd oedd digido pob un o'r delweddau a effeithiwyd a rhewi'r negyddion gwreiddiol. Er bod hyn yn weithgarwch costus roedd yna ochr olau i'r cysgod bygythiol hwn gan fod rhyw 20,000 o ffotograffau Geoff Charles ar gael bellach ledled y byd trwy gyfrwng gwefan LlGC. Nid lluniau papur newydd graenllyd yn melynu yw'r rhain ond delweddau bywiog, llachar sydd cyn gliried â'r dydd y'u tynnwyd hwy. Bydd mwy yn dilyn gan sicrhau na fydd cyfraniad Geoff Charles i ffotograffiaeth na hanes diweddar Cymru yn cael ei anghofio.

Er bod y rhyngrwyd bellach yn hollbresennol, ni fydd y sgrin gyfrifiadurol byth yn trechu'r boddhad o droi tudalennau hoff lyfr. Bydd y llyfr cain hwn yn sicr o ddatblygu'n ffefryn mawr. Llwyddodd Ioan Roberts i ddal cyfnod a naws Geoff Charles i'r dim. Mae hi'n gyfrol ardderchog ac yn deyrnged deilwng i Gymro mawr.

W. Troughton
Llyfrgellydd Delweddau Gweledol
Llyfrgell Genedlaethol Cymru
Aberystwyth

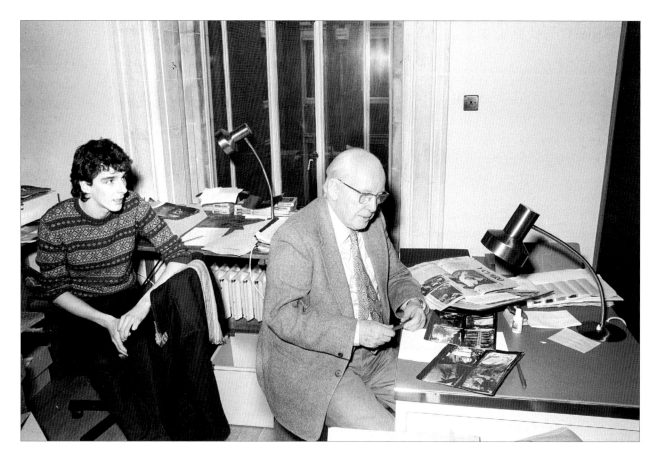

*Geoff Charles yn catalogio'i luniau yn y Llyfrgell
Genedlaethol gyda Robin Hughes, 1982*

1 Cyflwyniad

Ar ddydd Gŵyl Dewi 1969 y cyfarfu Geoff Charles a minnau gyntaf. Digwyddodd hynny ar y Maes yng Nghaernarfon, wrth i dorf ddechrau ymgasglu ar gyfer rali yn gwrthwynebu'r Arwisgo oedd i'w gynnal yn y castell gerllaw bedwar mis yn ddiweddarach. Roedd y gwrthdystiad wedi ei drefnu gan Gymdeithas yr Iaith Gymraeg – yr un mwyaf, mae'n debyg, yn ei hanes.

Roedd Geoff erbyn hynny wedi bod yn tynnu lluniau i'r *Cymro* am fwy na 30 o flynyddoedd ac wedi bod yn gwasanaethu sawl papur arall cyn hynny, a doedd diwrnod gwaith fel hwn ddim yn debyg o gynhyrfu llawer arno. Ond doedd fy ngyrfa i fel gohebydd ddim yn dechrau'n swyddogol am fis arall. Oni bai fy mod newydd gael fy mhenodi ar staff *Y Cymro,* buaswn wedi mynd i Gaernarfon y diwrnod hwnnw fel protestiwr. Yn lle hynny, gofynnodd y golygydd, Llion Griffiths, imi fynd yno i wneud adroddiad ar y rali. Yn sydyn, roedd yn rhaid bod yn ddiduedd. Wrth gynnig y swydd imi roedd Glyn Griffiths, cyfarwyddwr golygyddol cwmni Woodall, perchnogion *Y Cymro,* wedi rhybuddio na ddylai fy naliadau personol ystumio fy adroddiadau: "Dwi'n siŵr y byddwch chi wrth eich bodd yn y gwaith. Ro'n i'n hapusach fy hun yn crwydro'r wlad fel riportar nag yn ista ar fy nhin yn fan'ma trwy'r dydd yn sacio pobol." Roedd mynd i'r rali ar ddydd Gŵyl Dewi a heb guro dwylo na chanu 'Carlo' yn faen prawf cynnar ar fy ngwrthrychedd newydd. Ac roedd un peth arall ar fy meddwl: tybed beth fyddai agwedd Geoff Charles, oedd eisoes yn eicon cenedlaethol, at brentis fel fi?

Yng nghanol y polareiddio yn 1969, roedd byd o wahaniaeth rhwng cenhedlaeth Geoff Charles a'm cenhedlaeth innau yn ein hagwedd at y Frenhiniaeth. Roedd mwyafrif cyfoedion Geoff, gan gynnwys Cymry diwylliedig a fu'n gysylltiedig â'r *Cymro,* yn cefnogi'r dathliadau yng Nghaernarfon i'r carn. I lawer o'm cenhedlaeth i, sarhad a syrcas oedd y cyfan. Roeddwn i'n ymwybodol iawn o'r agendor honno wrth gyflwyno fy hun ar y Maes yng Nghaernarfon i'm cydweithiwr newydd – dyn penwyn, heini, gyda gwên ar ei wyneb a Minolta 35mm ar ei ysgwydd.

Y syndod cyntaf oedd iddo fy nghyfarch yn Gymraeg, a finnau wedi cymryd yn fy mhen nad oedd yn siarad yr iaith. A'r ail oedd ei fod i'w weld yn hollol gartrefol yng nghanol y gwrthfrenhinwyr. Mae'n siŵr bod hynny i raddau oherwydd bod ganddo ddawn y cameleon i ymdoddi i'r cefndir ym mhob sefyllfa – crefft werthfawr yn y byd newyddiadurol. Ond daeth yn amlwg bod ganddo hefyd barch at bobl ifanc fel Dafydd Iwan ac Emyr Llewelyn, oedd yn arwain y rali. Chwe blynedd ynghynt, roedd wedi bod yn tynnu lluniau protest gyntaf Cymdeithas yr Iaith ar Bont Trefechan yn Aberystwyth, ac wedi rhyfeddu at ddisgyblaeth y protestwyr. Roedd Tryweryn hefyd wedi gadael

argraff ddofn arno. Er bod ei dreigliadau ambell waith yn adlewyrchu'i gefndir ym Mrymbo o fewn lled trac rheilffordd i Loegr, roedd wedi ymdrechu'n galed i wella'i Gymraeg a dod i berthyn yn nes i'r cylchoedd diwylliannol y bu'n eu cofnodi cyhyd. Roedd yn fwy parod na llawer o'i gyfoedion oedd wedi eu magu yn y cylchoedd hynny i weld safbwynt y genhedlaeth iau yng nghanol berw'r Arwisgo. "Y dewrder newydd yn ein pobl ifanc yw'r peth pwysicaf a ddigwyddodd yng Nghymru tra bûm i ar staff *Y Cymro*," meddai wrthyf mewn cyfweliad a gyhoeddwyd yn y papur adeg ei ymddeoliad yn 1975.

Trwy'r chwe blynedd y buom yn cydweithio, roedd cael cwmni Geoff yn gaffaeliad mawr i ohebydd dibrofiad. Roedd yn adnabod pawb, yn gwybod sut i fynd i bobman, yn gyfarwydd â phob math o bynciau ac yn gartrefol ym mhob cwmni. Roedd hefyd yn ddigon digywilydd, mewn ffordd glên, i berswadio pobl i gydymffurfio â'i anghenion. Pwy arall fuasai'n meiddio perswadio'r Dr Kate Roberts fod angen eillio blewyn neu ddau oddi ar ei gên cyn tynnu ei llun?

Er ei fod yn nesáu at oed ymddeol, roedd ei frwdfrydedd ynglŷn â'i waith mor heintus ag erioed, yn enwedig pan fyddai'r testun at ei ddant. Ymhlith y pynciau hynny roedd trenau, ceir, peiriannau o bob math, eisteddfodau, plant, diwydiant, ac unrhyw beth yn ymwneud ag amaethyddiaeth. Byddai tipyn o gellwair yn y swyddfa ynglŷn â'i anallu i yrru heibio llond cae o wartheg heb aros i dynnu eu lluniau. Roedd hynny i raddau am reswm economaidd.

Bach iawn oedd cyflog papur wythnosol i ddyn o'i brofiad a'i allu, a doedd neb yn gwarafun iddo bluo rhywfaint ar ei nyth trwy gyflenwi lluniau i'r wasg amaethyddol.

Fis ar ôl y rali honno yng Nghaernarfon, cefais olwg ar agwedd lai cyffrous bywyd ar *Y Cymro*. Ar fy more cyntaf yn y swyddfa yng Nghroesoswallt, gofynnwyd imi gyfieithu rhyw druth hirfaith ar gyfer atodiad hysbysebu oedd wedi ei baratoi yn Saesneg ar gyfer papurau eraill y cwmni. A hithau'n wythnos gyntaf i mi fel gwas newydd, roeddwn eisiau cyfansoddi darn o lenyddiaeth. Ond darbwyllwyd fi gan fy nghydweithwyr na fyddai fawr o neb yn darllen y llithoedd hyn, er eu bod nhw'n help i dalu'n cyflogau. Testun yr atodiad dan sylw oedd grŵp modurdai yr *Automobile Palace*. "Beth ydi '*state of the art Krypton electronic engine tuner*' yn Gymraeg?" holais. "Offer arbennig," atebodd Glyn Evans fel bwled, a gwnaeth y term buddiol hwnnw y tro yn iawn. Doeddwn i fawr o feddwl y byddwn yn teimlo plwc o euogrwydd bron i 35 mlynedd yn ddiweddarach. Wrth fynd trwy Archif Geoff Charles yn y Llyfrgell Genedlaethol, gwelais ei fod wedi tynnu bron i gant o luniau ar gyfer yr atodiad hysbysebu hwnnw – pob un yn dechnegol berffaith ac wedi ei fframio gyda'r gofal mwyaf. Roedd llawer ohonyn nhw'n dangos y ceir diweddaraf, rhai'n gopïau o hen luniau o ddyddiau cynnar y cwmni, ac eraill yn dangos y penaethiaid ar y pryd. Dyna gyfuno ceir a hanes, dau faes oedd at ei ddant, ond byddai Geoff wedi bod yr un mor broffesiynol beth bynnag fyddai'r pwnc.

Yn wahanol i rai ffotograffwyr, roedd ganddo ddiddordeb mawr yn y stori yn ogystal â'r llun. Fel newyddiadurwr yn hytrach na ffotograffydd yr oedd wedi cychwyn ei yrfa, a bu'r cefndir hwnnw'n amlwg byth wedyn. Trychineb Gresffordd a boddi Tryweryn oedd rhai o'r straeon mawr, ond i mi fel cydweithiwr roedd ei frwdfrydedd ynghylch y pethau dibwys, ond diddorol, yn llawn cymaint o syndod, ac yntau wedi bod yn y busnes cyhyd.

Roedden ni'n cael bwyd unwaith mewn caffi yn Nyffryn Ceiriog, pan barciodd lori gyda llwyth o boteli gwin y tu allan i'r ffenest. "Sbïwch!" meddai Geoff, a rhuthro am ei gamera ac allan trwy'r drws fel petai wedi gweld rhyfeddod. Yr hyn oedd wedi tynnu'i sylw oedd yr enw ar un o'r bocsys gwin: *Chateau Calon Segur*. Cyhoeddwyd y llun yn *Y Cymro* a gwahoddiad i unrhyw ddarllenwr oedd yn hyddysg mewn gwinoedd neu yn yr iaith Ffrangeg i gynnig esboniad. Ddaeth dim ymateb.

Dro arall, roedden ni yn Amlwch yn gwneud stori am ryw gapten llong. Aeth Geoff i mewn i siop glociau er mwyn holi'r ffordd i dŷ'r capten, a daeth allan ar frys i nôl ei gamera. Yn y siop roedd wedi canfod merch ifanc yn trwsio clociau a watsys. Doedd ffeministiaeth ddim wedi cyrraedd Caxton Press, Croesoswallt, bryd hynny, ac roedd straeon am ferched yn gwneud 'gwaith dynion' yn bethau digon cyffredin. Roedd y ferch – yr unig un yng Nghymru oedd yn gwneud y gwaith hwnnw, yn ôl perchennog y siop – yn ddigon parod i ddweud ei stori. Yn fwy gwleidyddol anghywir fyth, fe berswadiodd Geoff hi i newid o drywsus i sgert gwta ar gyfer tynnu ei llun.

Ar wahân i gyffroadau'r Arwisgo a'r protestiadau iaith, mae'n siŵr mai'r llun mwyaf cofiadwy a dynnodd yn fy nghyfnod i oedd yr un o Bont Britannia ar dân ym Mehefin 1970 – enghraifft o'i barodrwydd i ymateb yn sydyn pan ddeuai cyfle. Ond roedd sawl llun llai dramatig na hwnnw hefyd yn cofnodi hanes, fel y bu Geoff yn ei wneud, yn ymwybodol neu'n ddamweiniol, trwy gydol ei yrfa. Roedd y ddau ohonom ymhlith y rhai olaf i ymweld â chwarel danddaearol yr Oakeley ym Mlaenau Ffestiniog cyn iddi gau. Roeddem hefyd yn Chwarel Dinorwig, Llanberis pan ddiswyddwyd 300 o weithwyr y diwrnod ar ôl i'r pulpud brenhinol, oedd wedi ei wneud yno, gael ei weld gerbron y byd yng nghastell Caernarfon yn '69.

Roedd gwylio Geoff wrth ei waith yn addysg. Os bydden ni'n galw i weld rhywun er mwyn creu portread mewn llun a geiriau, byddai'n eu gosod mewn sefyllfa lled ffurfiol i ddechrau, gan roi sylw mawr i'r golau. Byddwn innau'n cael gorchymyn i ddal y gwn fflach, oedd yn sownd wth gebl ac yn ddigon pell oddi wrth y camera, a'i bwyntio weithiau i gyfeiriad y gwrthrych a thro arall at y to neu'r wal. Ond anaml y byddai'r lluniau hynny'n ymddangos yn y papur. Byddai'r rheini'n cael eu tynnu'n llechwraidd tra byddwn i'n cynnal y cyfweliad, a'r gwrthrych wedi anghofio'n llwyr am y camera.

Teithio'r wlad mewn un car y bydden ni gan amlaf, a hynny fel arfer yng nghar Geoff. Os byddem wedi cyrraedd rhywle mewn dau gar, Geoff

yn ddieithriad fyddai'n cyrraedd gyntaf. Roedd ei brydlondeb yn ddiarhebol, ac os nad oeddwn i'n siŵr sut i ddod o hyd i rywle, y cyfan roedd yn rhaid ei wneud oedd chwilio am gar Geoff. Er inni gydweithio'n arderchog, cefais gerydd go chwyrn ganddo unwaith ger Porthdinllaen am roi gormod o glep i ddrws y cerbyd. Roedd arno ofn i hynny wneud difrod i'r paent! Byddai'n trin ei offer gyda'r un gofal. Pan na fyddai'r camera ar ei ysgwydd byddai'n cael ei gadw mewn bocs alwminiwm, gyda sbwng yn gwarchod pob lens a chelficyn rhag ysgytiad. Ar bob darn o offer byddai wedi glynu label bach yn dangos yr enw 'Geoffrey Charles, 5 Brynteg, Bangor'. Roedd ganddo bob amser lyfr nodiadau yn ei boced i gofnodi pob manylyn ar gyfer y capsiynau. Ar ôl cyrraedd adref byddai'n mynd i'r ystafell dywyll, oedd hefyd yn swyddfa, lle byddai'n datblygu a phrintio'r lluniau ac yn ffeilio'r negyddion yn drefnus. Cyn bod sôn am gyfrifiaduron cartref, gallai fynd trwy ei gofnodion a dod o hyd i unrhyw lun, wedi ei gofnodi yn ôl pwnc, lleoliad a dyddiad, a gwneud print o fewn chwinciad os byddai galw am hynny.

"Mae ffeilio'n dod yn naturiol i mi. Mi fyddai 'Nhad yn gwneud yr un fath," meddai wrthyf unwaith. Y gofal a'r dyfalbarhad greddfol hwnnw dros gyfnod mor hir yw'r rheswm bod 120,000 o'i luniau ar gof a chadw yn y Llyfrgell Genedlaethol, tra bod cynnyrch mwyafrif ei gyfoedion wedi hen ddiflannu.

Braint i minnau oedd cael cydweithio gyda staff y Llyfrgell Genedlaethol a Gwasg y Lolfa i sicrhau bod rhai o'r lluniau yn cael eu gweld gan gynulleidfa ehangach. Mae gen i ddyled fawr hefyd i Gyngor Llyfrau Cymru am eu comisiwn, i deulu Geoff Charles, ac yn enwedig ei fab John, am eu cymorth parod. Roedd dethol y lluniau ar gyfer y gyfrol, gan gyfyngu'r nifer i un o bob mil, yn llythrennol, yn dipyn mwy o her nag ysgrifennu'r testun. Gobeithio na fydd fy newis mympwyol i yn gwneud gormod o gam â'r darllenwyr na'r ffotograffydd.

2 Brymbo

Er mai fel cofnodwr y bywyd gwledig, Cymraeg ei iaith y bydd Geoff Charles yn cael ei gofio'n bennaf, roedd ei gefndir a'i fagwraeth ei hun yn perthyn i fyd gwahanol iawn. Fe'i ganwyd yn Ionawr 1909 ym mhentref diwydiannol Brymbo ger Wrecsam. Roedd ei atgofion cynnar am ddamweiniau pwll glo, streiciau gwaith dur a cheginau cawl yn nes at brofiadau cymoedd y De na chefn gwlad y Gogledd.

Geoff oedd yr hynaf o dri phlentyn; ei dad yn rheolwr Cwmni Dŵr Brymbo a'i fam yn nyrs cyn iddi roi'r gorau i'w gwaith er mwyn gofalu am ei phlant. Ganwyd Hugh yn 1910 a Margaret yn 1916. Er bod y caledi o'u cwmpas yn effeithio ar y teulu, roedd eu bywyd, mewn hen ficerdy ger y rheilffordd, yn weddol gyffordddus. Yn ystod dirwasgiad y tridegau, cynigiodd un ferch leol ddod i weithio fel morwyn yn y tŷ am ddau botyn o *dripping* yr wythnos, ond mynnodd Mrs Charles dalu'r cyflog priodol iddi. Mae'n ymddangos mai gyda'r gweithwyr a'r undebau yn hytrach na'r perchnogion y byddai cydymdeimlad Geoff yn ystod y gwrthdaro mynych yn y diwydiannau trwm.

Mae hanes ei blentyndod yn esbonio rhai o'r elfennau a fu'n bwysig iddo ar hyd ei fywyd – yn enwedig y diddordeb ysol mewn trenau. *The Golden Age of Brymbo Steam* yw teitl cyfrol hunangofiannol a gyhoeddodd ar y cyd â'i frawd Hugh yn 1997:

Roedd rheilffyrdd a threnau yn cyffwrdd ein bywydau ifanc ym mhob pwynt, ac yn gymdeithion parhaol inni… Byddent yn ein deffro yn y bore, yn mynd â ni i'r ysgol a dod â ni adref, yn rhoi hobi bywyd inni oedd yn well nag unrhyw deganau, ac yn ein suo i gysgu yn y nos.

O gofio iddo fod yn gweithio ym mhob Eisteddfod Genedlaethol am hanner can mlynedd a mwy, mae'n ddiddorol clywed mai yn sgil y Brifwyl y cafodd un o brofiadau mawr ei blentyndod. Doedd a wnelo'r profiad hwnnw ddim byd â'r diwylliant Cymraeg, ond yn hytrach â thaith fythgofiadwy ar drên. Pan ddaeth y Brifwyl i'r Wyddgrug bu'n rhaid ailwampio'r gwasanaethau er mwyn cael trenau i gludo'r Eisteddfodwyr i'r maes. Y canlyniad oedd trosglwyddo rhyw yrrwr o'r enw Mr Clark, ffrind i Geoff, o'i ddyletswyddau arferol a'i roi i yrru'r 'Minera Lime', trên oedd yn cario calch o chwarel Minera i waith dur Brymbo. Roedd Geoff, gyda'i becyn brechdanau, yn aros amdano am saith o'r gloch y bore er mwyn cael mynd ar daith a chael helpu'r taniwr. Cofiodd bob manylyn am y siwrnai am weddill ei fywyd.

Does dim lle amlwg i ffotograffiaeth yn ei atgofion cynnar, ond mae'n amlwg bod yr hedyn hwnnw wedi ei blannu gan ei dad, oedd wedi dechrau tynnu lluniau yn ddyn ifanc, cyn iddo briodi. Yn un o'i gyfweliadau gydag archifwyr y Llyfrgell Genedlaethol mae Geoff yn disgrifio'r chwip-din

fwyaf a ddaeth i'w ran, wedi i'w frawd ac yntau fynd i sbaena yn yr ystafell a ddefnyddiai eu tad i gadw rhai o'i drysorau personol. Ymhlith y rheini roedd bocsys bach cardbord oedd yn edrych yn ddiddorol iawn i blant. Ar ôl rhwygo'r papur oddi arnynt, gwelodd y ddau fod y cynnwys yn fwy diddorol fyth, wrth i'w lliwiau newid o wyn i ddu o flaen eu llygaid. "Platiau ar gyfer ei gamera oedden nhw. Roedd hyn yn ystod y Rhyfel Byd Cyntaf ac mae'n rhaid ei fod o wedi prynu'r rhain ar ddechrau'r rhyfel – doedd dim posib cael gafael arnyn nhw wedyn. Roedd o wedi'u cadw nhw'n ofalus a ninnau wedi difetha'r stoc i gyd."

Roedd Brymbo yn dal yn bentref gweddol Gymraeg ar y pryd, ond y duedd oedd ystyried yr iaith yn rhywbeth braidd yn eilradd. Er bod tad a mam Geoff yn medru'r Gymraeg ac mai hi oedd iaith y capel, Saesneg oedd prif iaith yr aelwyd: "Roedd y Gymraeg yn iawn ar gyfer siarad efo'r cŵn a'r cathod, ond efo fawr o neb arall. Ond mi fydden nhw'n siarad Cymraeg efo'i gilydd pan oedden nhw ddim eisiau i ni ddeall."

Gyda'i dad yn athro ysgol Sul a'r teulu'n Wesleaid rhonc, daeth 'Duw Cariad yw' ac 'Yr Iesu a wylodd' yn rhan o'i eirfa yntau. Prin iawn oedd y Gymraeg yn yr ysgol gynradd, er bod yno gerfluniau o Syr O. M. Edwards a Tom Ellis, a bod un athrawes wedi dysgu'r plant i ganu 'Wrth fynd efo Deio i Dywyn'. Yn yr ysgol uwchradd yn Wrecsam, dewisodd astudio Ffrangeg yn hytrach na Chymraeg – camgymeriad mwyaf ei fywyd meddai wedyn.

Er gwaetha'i fagwraeth ddiwydiannol, doedd y bywyd gwledig ddim yn gwbl ddieithr iddo, diolch i'r gwyliau haf. Bryd hynny, byddai ei fam a'r plant yn codi eu pac o Frymbo ac yn mynd i aros ar fferm o'r enw Pen-lan ar odrau Mynydd Hiraethog. Roedd y tir o gwmpas y fferm yn eiddo i Gwmni Dŵr Brymbo, lle y gweithiai ei dad, a byddai yntau'n ymuno â'i deulu i fwrw'r Sul. Daeth Geoff yn gyfarwydd â'r cynhaeaf ŷd, gwelodd grefftwyr yn toi teisi gwair, a chlywodd yr hen lanc swil oedd yn cadw'r fferm gyda'i chwiorydd yn ceisio esbonio i blant y dref beth oedd ystyr 'gofyn tarw'. Heb y cefndir hwnnw, go brin y byddai Geoff wedi arbenigo, ymhen blynyddoedd, mewn newyddiaduraeth amaethyddol.

Nid Geoff oedd y cyntaf yn ei deulu i droi at newyddiaduraeth. Roedd brawd hynaf ei dad wedi gwneud ei farc yn y maes hwnnw – ond nid yng Nghymru. Ymfudodd Thomas Owen Charles i'r Unol Daleithiau yn niwedd y bedwaredd ganrif ar bymtheg ac ymsefydlu yn Scranton, Pennsylvania, lle'r oedd y gymuned Gymreig fwyaf y tu allan i Brydain. Daeth yn un o hoelion wyth Cymry America ac yn sylfaenydd a golygydd *The Druid*, papur newydd Saesneg a fyddai'n adlewyrchu gweithgareddau Cymreig y wlad. Cadwodd gysylltiad â'r hyn oedd yn digwydd yng Nghymru, ac yn 1913, dair blynedd cyn ei farw, llwyddodd i godi 4000 o ddoleri ymhlith Cymry America tuag at gronfa Tanchwa Senghenydd. Cyhoeddodd nofel, *Dear Old Wales: A Patriotic Love Story*, a chyflwyno'r elw i gronfa ar gyfer milwyr o Gymru a oedd yn y Rhyfel Mawr.

Go brin bod llawer o gysylltiad rhwng Geoff a'i ewythr Americanaidd, a fu farw pan oedd ei nai yn bump oed. Nid i hwnnw ond i'w athro Saesneg yn Ysgol Grove Park, Wrecsam, y byddai'n diolch am danio'i ddiddordeb mewn newyddiaduraeth. Yr athro hwnnw, Bob Andrews, oedd wedi dweud wrtho fod ganddo ddawn ysgrifennu, a'i annog i ymgeisio am ysgoloriaeth i astudio am ddiploma mewn newyddiaduraeth yng Ngholeg y Brenin, Prifysgol Llundain. Hwnnw, meddai Geoff, oedd yr unig gwrs prifysgol mewn newyddiaduraeth ym Mhrydain a'r Ymerodraeth ar y pryd. Mae'r cofnod yn ei lyfr yn manylu mwy am y daith i'r coleg ar ddechrau pob tymor nag am yr hyn a wnâi ar ôl cyrraedd yno. Byddai'r trên 'Zulu' yn gadael Wrecsam am 12.42 y pnawn, yn cyrraedd Birmingham am 2.44, ac yn cyrraedd Paddington am 5.29!

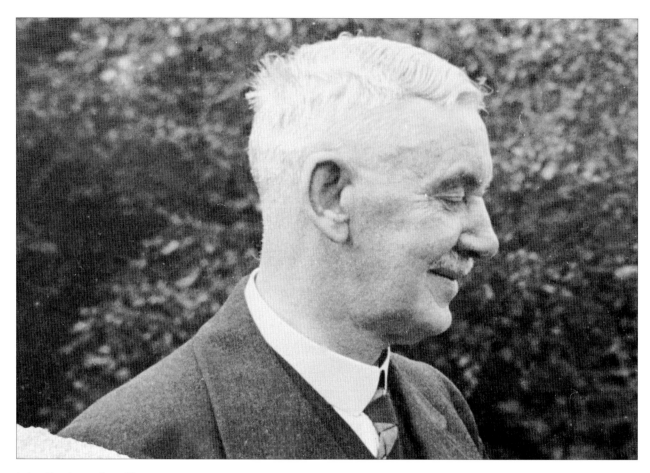

John Charles, tad Geoff

Jane Elizabeth Charles,
mam Geoff

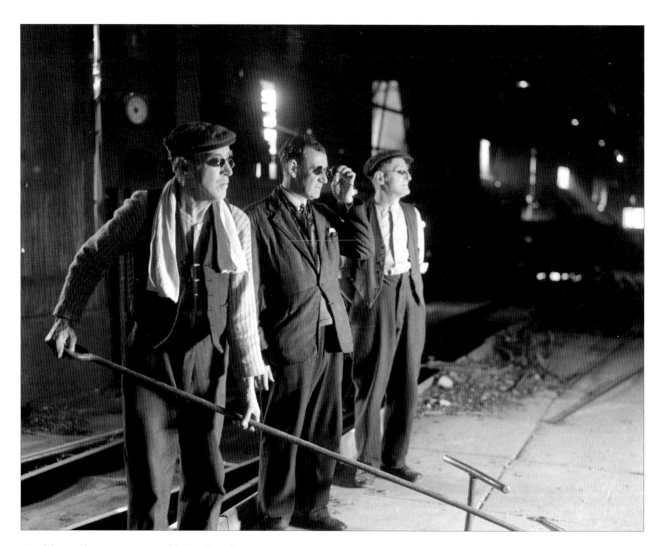

Gweithwyr ffwrnes yng ngwaith dur Brymbo

3 Newyddiadura

Trwy brentisiaeth ar bapurau newydd, yn hytrach na chwrs coleg, y byddai'r rhan fwyaf o newyddiadurwyr yn cychwyn ar eu gyrfa yn nechrau'r ugeinfed ganrif. Roedd y cwrs a ddilynodd Geoff ym Mhrifysgol Llundain yn cynnwys elfen o brofiad ymarferol. Cafodd hyfforddiant mewn is-olygu ar y *Daily Mirror*, a bu'n gwylio staff y *Daily Express* a'r *Daily Herald* wrth eu gwaith. Yn ystod y gwyliau haf, aeth i weithio ar y *Warrington Gazette* yn Swydd Gaerhirfryn, gan letya gyda'i fodryb oedd yn byw yn yr ardal.

Ar ôl cwblhau'r cwrs dwy flynedd ac ennill ei ddiploma, cafodd waith yng Nghaerdydd ar y *South Wales Evening Express* – un o chwaer bapurau'r *Western Mail* a phapur nad yw'n bod bellach. Roedd hyn yn destun boddhad i'w fam, oedd wedi ei hyfforddi fel nyrs yn y ddinas. Ei 'arbenigedd' oedd rasys milgwn, rasys beiciau modur ac adroddiadau cwest. Yna daeth cyfnod yn Aberpennar, yn ohebydd cyffredinol ar yr *Aberdare and Mountain Ash Express*, papur oedd newydd ei sefydlu. Roedd nifer o berthnasau ei fam yn byw yn yr ardal a chafodd letya gyda hwy, gyferbyn â phwll glo Deep Dyffryn. Roedd yn gyfnod cyffrous yn y Cymoedd, cyfnod o wrthdaro diwydiannol a'r Blaid Lafur yn tyfu'n gyflym, ond mewn llysoedd barn a chyfarfodydd cyngor y treuliai Geoff y rhan fwyaf o'i oriau gwaith. Hiraethai am rai o'i ffrindiau coleg yng nghyffiniau Llundain, ac yn 1930 atebodd hysbyseb am ohebydd i'r *Surrey Advertiser*. Cyn pen dim, roedd yn lletya ac yn gweithio yn Guildford – ac yn dyheu am fod yn ôl yng Nghymru.

"Ar ôl y profiad o weithio yn y Cymoedd, roedd Guildford yn lle snobyddlyd ofnadwy. Mi wnes lawer o ffrindiau yno ond fûm i erioed yn hapus yn y lle," meddai. Cododd ei galon pan ddaeth llythyr gan ffrind yn Wrecsam, Enoch Moss – glöwr oedd wedi troi'n newyddiadurwr – yn dweud ei fod ef a chriw bychan o ffrindiau ar fin dechrau papur gyda gogwydd sosialaidd. Gofynnodd i Geoff a hoffai ymuno â'r fenter. Cyn iddo gael cyfle i ateb, daeth tro ar fyd, a olygai nad oedd ganddo lawer o ddewis ond dod adref i Gymru.

Roedd erbyn hyn yn berchen ar gar Fiat gyda tho agored. Wrth iddo geisio'i danio gyda'r handlen yn Guildford un diwrnod rhewllyd, daeth yr handlen o'i lle a'i daro ar ei ben nes ei fwrw'n anymwybodol. Bu'n gorwedd ar y ffordd yn yr oerfel am rai oriau, ac o ganlyniad cafodd niwmonia a phliwrisi ac, yn y diwedd, y diciâu, neu'r TB. Treuliodd chwe mis mewn ysbyty arbenigol ym Mhenyffordd ger Wrecsam.

"Roedd yr enw TB yn codi arswyd, a'r syniad o gael eich gyrru i Benyffordd bron yn gyfystyr â dedfryd o farwolaeth," meddai. "Roedd pawb yn meddwl y byddech chi'n dod allan o'r lle mewn bocs."

Ond cerddodd Geoff allan yn gymharol iach, a dywedodd ei rieni wrtho am aros adref am flwyddyn cyn mynd yn ôl i weithio. Bu'n helpu ei dad trwy yrru rhai o weithwyr y Bwrdd Dŵr o le i le yn ei gar. Yn 1933, roedd yn ddigon cryf i ailafael yn ei yrfa newyddiadurol ar y *Wrexham Star*, oedd bellach wedi ei sefydlu gan ei ffrindiau sosialaidd. Fletcher a Westall, cwmni bach o argraffwyr gydag argyhoeddiadau sosialaidd cryf oedd yn ei gyhoeddi, a hynny mewn hen gapel yn Wrecsam. Roedd Geoff yn aelod o'r staff golygyddol o dri, sef y golygydd, prentis ifanc ac yntau. O ganlyniad, roedd yn rhaid i bawb wneud tipyn o bopeth.

Roedd y papur wedi ei sefydlu mewn cystadleuaeth â'r *Wrexham Leader*, oedd wedi hen ennill ei blwyf. Tra oedd y *Leader* yn costio dwy geiniog y rhifyn, roedd cyhoeddwyr y *Star* wedi gosod pris o geiniog. Canlyniad y 'rhyfel' rhyngddynt oedd i Rowland Thomas, perchennog y *Leader* a gŵr a fyddai'n cael dylanwad mawr ar yrfa Geoff Charles, berswadio siopau papurau'r ardal i wrthod gwerthu'r *Star*. Goresgynnwyd y broblem honno trwy gael pobl ddi-waith i'w werthu'n uniongyrchol i'r cyhoedd ar gorneli strydoedd. Doedd dim prinder gwerthwyr yn ystod dirwasgiad y tridegau cynnar. Un o ddyletswyddau Geoff, ar ôl bod yn gweithio trwy'r nos yn rhoi'r papur wrth ei gilydd bob nos Iau, fyddai mynd o amgylch y pentrefi yn ei gar bob bore Gwener yn cario pecynnau o'r papur i'r gwerthwyr.

Ymhlith y rhai segur roedd nifer o weithwyr dur Brymbo – eu gwaith wedi cau oherwydd streic.

Gadawodd hynny dipyn o argraff ar Geoff, oedd wedi ei fagu yn sŵn y gwaith:

"Roedd fy mrawd a'm chwaer a finnau yn methu â chysgu'r nos am fod y lle mor ddistaw. Roedden ni wedi dod i adnabod pob sŵn cyfeillgar oedd yn dod o'r gwaith. Rŵan roedd y lle yn hollol farw."

Ond cofiai'r cyfnod yn dda oherwydd yr hafau braf, a'r gweithgareddau fyddai'n cael eu trefnu i gynnal y gymdeithas. Byddai 'canolfannau crefft' yn cael eu sefydlu mewn unrhyw adeilad oedd ar gael, ac offer yn cael ei ddarparu ar gyfer trwsio esgidiau neu unrhyw waith arall oedd ei angen. Dechreuodd un dyn greu band jazz. Byddai pobl ifanc yn dod at ei gilydd i ganu mewn rhan o'r pentref o'r enw Top yr Ochor. Wrth wylio'r rheini, dywedodd plismon y pentref wrth Geoff Charles fod arno awydd prynu camera. Atebodd Geoff ei fod yntau wedi bod yn ystyried yr un peth yn union. Dyna'r arwydd cyntaf ei fod yn ystyried newid trywydd. Ond cyn iddo gymryd y cam tyngedfennol hwnnw, daeth y *Wrexham Star* â chyfle iddo wynebu her fwyaf ei yrfa newyddiadurol.

4 Trychineb Gresffordd

"Roeddwn i'n lwcus iawn y diwrnod hwnnw," meddai Geoff Charles. Dim ond newyddiadurwr fyddai'n defnyddio'r fath ansoddair yng nghyd-destun un o'r trychinebau pwll glo gwaethaf yn hanes y diwydiant. Geoff fyddai'r olaf i ddangos amarch at y 265 gweithiwr a laddwyd, a doedd neb yn teimlo mwy dros y teuluoedd a'r gymuned. Ond roedd ei reddf newyddiadurol wedi ei thanio gan y cyfle i gofnodi digwyddiad o bwys hanesyddol, a chael y 'lwc' i wneud hynny'n gynt ac yn fwy effeithiol na neb arall.

Pump ar hugain oed oedd Geoff ar y bore Sadwrn tyngedfennol hwnnw, 22 Medi 1934. Roedd yn byw gyda'i rieni ym Mrymbo, ychydig filltiroedd o waith glo Gresffordd lle'r oedd tad Verlie, ei ddarpar wraig, yn gweithio fel pwyswr glo neu *checkweighman*. Yn ystod y nos, fe ffoniodd hwnnw ei fab, gan ddweud bod rhywbeth ofnadwy wedi digwydd yn y pwll. Ffoniodd yntau Geoff i gyfleu'r newydd. Aeth Geoff yn syth allan i'w gar, ond cyn iddo gychwyn tua Gresffordd, fe gwrddodd â'i gymydog, oedd newydd gyrraedd adref ar ôl ei shifft ar y ffwrneisi yn y gwaith dur. Pan glywodd hwnnw i le'r oedd yn mynd, cynigiodd gadw cwmni iddo rhag ofn y gallai fod o help. Roedd yn ei ddillad gwaith, ac ôl mwg yn dal ar ei wyneb.

"Ar y ffordd draw yn y car rown i'n meddwl sut y cawn i fynd i mewn i'r gwaith a mynd at galon pethau," meddai Geoff. "Ond trwy lwc, pan welodd y plismon oedd yn gwarchod y giât ni, dyma fo'n ein galw ni drwodd yn syth. Roedd o'n meddwl fy mod i'n cario gweithwyr achub yno o un o'r pyllau eraill, ac mi gawson fynd yn syth at ben y pwll." Aeth Geoff i'r lamprwm, gan holi faint o lampau oedd allan. Tua dau gant chwe deg oedd yr ateb. "Ro'n i'n gwybod wedyn mor ddifrifol oedd pethau. Roedd hyn yn golygu bod dau gant chwe deg o lowyr yn dal dan ddaear, a doedd fawr o obaith y byddai neb yn dod allan yn fyw. Roedd y ffaniau awyru yn dal i droi ac yn bywiogi'r tân."

Fe anfonwyd cyhoeddiad swyddogol i'r Brenin ym Mhalas Buckingham, yn dweud bod cant o ddynion ar goll. Ond gwyddai Geoff fod y sefyllfa'n llawer gwaeth na hynny.

"Yr atgof cliriaf sydd gen i am y lle," meddai ymhen blynyddoedd wedyn, "ydi gweld pobol yn cario miloedd ar filoedd o declynnau diffodd tân – y rhai bach coch cyffredin – tuag at ben y pwll, yn y gobaith ofer y gallai hynny fod o ryw les."

Yn y diwedd, fe lwyddwyd i achub tua dwsin o ddynion; lladdwyd 261 o lowyr, tri aelod o'r tîm achub ac un dyn oedd yn gweithio ar ben y pwll.

Doedd Geoff ddim wedi dechrau tynnu lluniau i'r papur yr adeg honno, ond gwyddai'n syth beth oedd ei dasg nesaf. Aeth i swyddfa'r *Wrexham Star*, a rhoddodd yr argraffwr ac yntau rifyn arbennig o'r papur trwy'r wasg, yn disgrifio'r hyn oedd wedi

digwydd gan roi'r manylion llawn am y colledion.
Cyhoeddwyd dau argraffiad o'r papur, oedd ar werth
ar strydoedd Wrecsam erbyn y prynhawn.

Y diwrnod hwnnw, roedd gêm bêl-droed yn
cael ei chynnal ar y Cae Ras rhwng Wrecsam a
Tranmere Rovers. Roedd rhai o'r glowyr a laddwyd
wedi dewis gweithio'r shifft nos yn fwriadol er mwyn
cael bod yn rhydd drannoeth i weld yr ornest. Aeth
Geoff yno hefyd, er gwaetha'i noson ddi-gwsg, a
chael ei geryddu'n ddidrugaredd gan bobl oedd yn
meddwl bod y *Star* wedi rhoi darlun rhy dywyll o'r
hyn roedd wedi digwydd yng Ngresffordd.

"Roedd rhai pobl yn meddwl y byddai
cannoedd yn cael eu hachub o'r pwll," meddai.
"Ond ar ôl bod yno a gweld y sefyllfa, roeddwn i'n
gwybod nad oedd unrhyw obaith i hynny ddigwydd.
Ac yn anffodus, fi oedd yn iawn.

"Roedd ardal Wrecsam i gyd wedi ei pharlysu,
a phawb yn hollol syfrdan. Rwy'n cofio pentre
Rhosddu, lle'r oedd bob yn ail dŷ wedi colli rhywun;
strydoedd y meirwon oedden nhw. Pan ddechreuodd
cronfa'r trychineb dalu arian i'r gweddwon, yr hyn
oedd y gwragedd yn Rhosddu eisiau yn fwy na dim
oedd pianos i'r tŷ. Roedd rhai yn eu beirniadu nhw
am hynny, ond os mai pianos oeddan nhw eisiau,
doeddwn i ddim yn gweld pam na ddylen nhw eu
cael."

SEPTEMBER 22nd, 1934 ONE PENNY

Wrexham STAR

SPECIAL EDITION

SATURDAY SECOND EDITION

Terrible Wrexham Colliery Disaster

OVER 200 MEN ENTOMBED

Eleven Already Brought Up Dead From Dennis Seam

SEVEN DASH FOR LIBERTY AND ESCAPE
HARASSING PITHEAD SCENES

A TERRIBLE disaster occurred at about 1-40 this morning at the Gresford Colliery when 240 men were entombed.

Up to 9-30 this morning 11 men (writes a Star Special Representative) had been brought up dead, and as I stood there watching the procession of stretchers with their tragic burdens there were harassing scenes at the pit-head.

Crowds of relatives were standing in the pouring rain, drenched after miles of walking and waiting, and some of them knowing in their hearts that they were waiting in vain.

SEVEN MEN DASH TO LIBERTY

There was a ray of hope when the news spread that seven men had escaped the holocaust ; their dash for safety was repaid with their lives.

But when I spoke to rescue men who had been toiling for hours, they said that the position was very bad, and apparently there cannot be much hope for the lives of the 240 odd men who are still entombed below the surface.

All the neighbouring collieries rushed rescue parties to the pit, and as I stood at the pit head I saw lorry loads of stone dust and fire extinguishers being hurried to the pit-head.

Apparently though there has been no official statement as yet, the disaster occurred at about 1 a.m.

TREMENDOUS EXPLOSION

The use of stone-dust leads to the theory that there has been a tremendous explosion. I was told that at 1 a.m. the men on the surface suddenly saw that no more coal was being wound. The question ran round, "What's the matter."

Everyone thought that no coal was available at the time, and little notice was taken until the delay became serious.

Then a message was sent to the other shaft nearby, and then came the ominous reply "there is something wrong below. The pit is full of dust."

Immediately steps were taken ; ambulance and rescue stations telephoned, and other collieries asked to stand by. Everything that could possibly be done was done.

When I got to the pit shortly after six all the roads leading to the colliery were thronged with people oppressed with the knowledge of a terrible disaster.

All the roads in the colliery leading to the pit head were crowded, and police even were controlling the crowds. Women whispered, white-faced, red-eyed; tried tearfully to comfort each other ; I knew then the terror and tragedy that is the lot of every collier's wife. The spectre that looms over all their homes had been only too suddenly and terribly turned into a tragedy. Below their feet hundreds of feet down were their lovers, husbands, children. As men came up from the pit eager hands clutched at them, eager questions asked ; a look at their faces was enough.

BOY LEADS TO LIBERTY

Then the rumour spread that some had escaped ; of how one boy led the way to life and liberty, shouting to his mates to follow him as he did so. Immediately the explosion occurred the boy, who is named Samuels, shouted, "Come on lads," and dashed through the flames and dust to make his way to the foot of the shaft. Only six followed him and all seven were helped to safety by the helpers who had hurried down.

A remarkable thing is that these men are all, to use the words of a rescuer, "as right as rain." Apparently they had escaped serious injury.

The tragedy of the story is intensified by the boy's statement that when he dashed out other men failed by seconds to follow his lead.

As has already been stated no official information is available.

But the fact remains that 240 men are down the pit and all the ambulances are waiting ready but empty. So far apparently there have only been a few bodies recovered, the number is put at eleven.

Rescue parties from all the local collieries are standing by if there be anything can do.

The bodies are for the time being lying in the mortuary at the colliery and there is little the doctors can do unless more men are brought up alive

NAMES OF DEAD OVERLEAF

Tudalen flaen rhifyn arbennig o'r Wrexham Star a gynhyrchwyd gan Geoff Charles adeg trychineb glofa Gresffordd, 1934

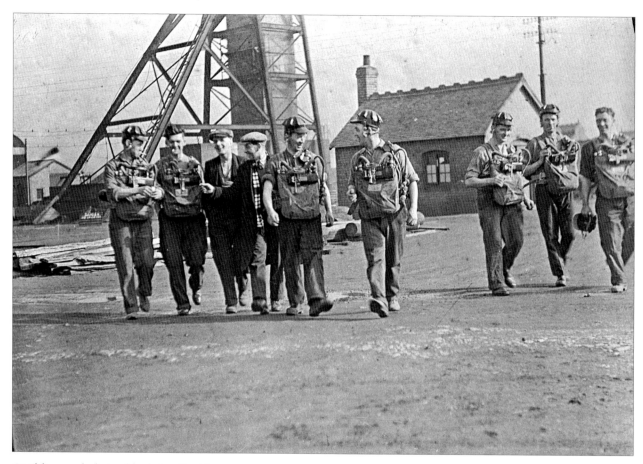

Gweithwyr achub, trychineb Gresffordd

5 Tynnu Lluniau

Mae'n anodd darganfod pa bryd yn union y dechreuodd Geoff Charles roi ei fryd ar dynnu lluniau ar gyfer papurau newydd. Yn raddol yn hytrach nag mewn un weledigaeth glir y newidiodd y pwyslais o'r bensel i'r camera. Pe bai'n rhaid chwilio am un trobwynt yn ei yrfa, yr un mwyaf lliwgar oedd hwnnw a gynigiodd yn ei gyfweliad ar gyfer *Y Cymro* adeg ei ymddeoliad. Soniodd amdano'i hun yn dilyn rhyw stori ar faes golff Jersey Marine ger Abertawe yn ystod ei gyfnod fel gohebydd yn y De, pan oedd ffotograffydd o'r enw Abrahams wedi cael ei anfon i dynnu lluniau i gyd-fynd â'r erthygl. Ond roedd Mr Abrahams wedi diflannu ar ryw berwyl carwriaethol gan adael ei gamera, ei gyfarwyddiadau a'i gyfrifoldebau yng ngofal y gohebydd. Dyna, meddai Geoff, pryd y dechreuodd gael blas ar ddarlunio'i straeon yn ogystal â'u hysgrifennu.

Dechreuodd wneud hynny'n fwy cyson tua diwedd ei gyfnod gyda'r *Wrexham Star*. Doedd gan neb a oedd yn gweithio i'r papur lawer o brofiad tynnu lluniau, ond o leiaf roedd Geoff wedi dysgu rhywfaint am y grefft oddi wrth ei dad. Roedd gan Alf Fletcher, un o berchnogion y papur, gamera oedd yn cofnodi'r lluniau ar blatiau gwydr, a chafodd Geoff orchymyn i wneud defnydd ohono. Aeth i edrych trwy hen lyfrau ffotograffiaeth ei dad, yn arbennig

cyfrolau blynyddol y British Journal of Photography, a chrëwyd ystafell dywyll yn seler tŷ Alf Fletcher. Yno y byddai Geoff yn datblygu'r lluniau ac yna'n anfon print bychan i gwmni yng nghanolbarth Lloegr er mwyn gwneud blociau ffotograffig. Byddai'r rheini'n anfon y bloc yn ôl i'w argraffu yn y papur. Un o'i luniau cyntaf i'r *Star* oedd un o weithwyr achub yn cyrraedd gwaith glo Gresffordd wedi'r trychineb. Mae'r llun hwnnw wedi goroesi, tra bod y rhan fwyaf o'r gweddill a dynnodd rhwng 1934 a 1938 wedi diflannu gan i gydweithiwr Philistaidd yng Nghroesoswallt daflu llwyth o negyddion gwydr i'r domen. Yn Ionawr 1939, prynodd Geoff gamera newydd – Leica lllB yr oedd yn meddwl y byd ohono. Gyda dyfodiad y camera hwnnw fe wnaeth un o benderfyniadau pwysicaf ei yrfa – byddai'n gofalu am ei negyddion ei hun o hynny ymlaen. Gallai Geoff enwi bron bob camera a fu yn ei feddiant ers y cyfnod hwnnw; byddai'n hel atgofion manwl amdanynt, bron fel petai'n sôn am ei blant. Ac roedd lle arbennig i'r Leica a brynodd ar ddechrau'r rhyfel. "Roedd hwnnw fel rhan ohonoch chi. Doedd dim rhaid imi feddwl amdano, dim ond ei ddefnyddio. Mae fel gyrru car – does dim rhaid ichi bendroni i le mae'r lifar gêr i fod i fynd nesaf."

Doedd pethau ddim lawn mor syml wrth drin rhai o'i gamerâu cynnar. Gyda rhai o'r rheini roedd yn rhaid asesu'r pellter rhwng y camera a'r gwrthrych yn weddol gywir er mwyn sicrhau bod y ffocws yn iawn. Doedd dim modd iddo gario tâp mesur i bobman, a doedd dim amser bob tro i fesur

y llathenni trwy gyfrif ei gamau. Roedd yn rhaid amcangyfrif gyda'r llygad yn unig, a byddai'n ymarfer y grefft honno wrth gerdded ar hyd y stryd. Does wybod beth oedd pobl eraill yn ei feddwl wrth weld dyn yn ei oed a'i amser yn cerdded tuag at bolyn lamp, stopio'n stond dipyn cyn ei gyrraedd, syllu'n hir ar y polyn cyn brasgamu eilwaith i'w gyfeiriad, ac ambell dro yn taro'i ben yn ei erbyn! Dysgodd leoli ei gamera yn gywir o fewn deg llath, pum llath neu ddwy lath i'w wrthrych a chael llun eglur bob tro. Does dim dwywaith bod y brentisiaeth ar offer gweddol gyntefig yn un rheswm dros ei feistrolaeth lwyr ar ochr dechnegol y grefft wrth ddefnyddio camerâu mwy soffistigedig yn y blynyddoedd wedyn.

Yn ei gynefin ym Mrymbo y tynnodd lawer o'i luniau cynharaf i'r *Star*. Dangosodd ffwrnais y gwaith dur yn cael ei haildanio ar ddiwedd streic, a llanciau di-waith yn crafu am lo ar domennydd oedd yn mudlosgi.

Darganfu yn gynnar yn ei yrfa bod defnyddio fflach i oleuo llun yn fater peryglus. Y drefn arferol, meddai, oedd cymysgu powdr, tynnu triger, a gweddïo. Un tro, roedd wedi bod yn tynnu lluniau mewn neuadd yn Wrecsam ychydig cyn y Nadolig. Ar ei ffordd adref gwelodd frigâd dân yn dod i'w gyfarfod. Fel newyddiadurwr da, holodd i le'r oedden nhw'n mynd, a chael yr ateb bod "rhyw ddiawl gwirion o ffotograffydd wedi rhoi addurniadau Nadolig ar dân."

Roedd ailgynnau'r ffwrneisi dur yng nghanol y tridegau yn cael ei ddehongli fel arwydd o'r paratoi at arfogi ar gyfer rhyfel. Cynyddodd y galw am gynnyrch y pyllau glo. Daeth hyn â mwy o lewyrch i Frymbo a'r cyffiniau, ond bu'n ergyd i'r *Star*. Roedd y siopau'n dal i wrthod ei werthu, ac wrth i ddynion fynd yn ôl i'w gwaith go iawn, doedd fawr neb yn fodlon treulio'u hamser ar gorneli stryd yn gwerthu papurau newydd. Oherwydd hynny a chystadleuaeth ffyrnig y *Leader*, aeth yr hwch trwy'r siop yn 1936. Dyna pryd y dechreuodd y bartneriaeth rhwng Geoff Charles a'r hen gwmni teuluol a fyddai'n ei gyflogi am weddill ei yrfa, sef Woodall, Minshall and Thomas, perchnogion y *Wrexham Leader* a'r *Cymro*.

Roedd Rowland Thomas, pennaeth y cwmni, yn ddyn anghyffredin. Yn Sais na fedrai air o Gymraeg, eto roedd yn gefnogwr tanbaid i'r iaith, a bu'n galw yn y dauddegau ar i'r Gymraeg fod yn bwnc gorfodol yn holl ysgolion Cymru. Prynodd gwmni Hughes a'i Fab yn 1925, cyhoeddodd gyfrolau *Llyfr Mawr y Plant* a bu'n gyfrifol, gyda Syr Ifan ab Owen Edwards, am sefydlu'r cylchgrawn *Cymru'r Plant*. Ond ei freuddwyd oedd cychwyn papur newydd cenedlaethol Cymraeg, a fyddai'n uno Cymru a meithrin barn Gymreig ar bynciau'r dydd. Dechreuodd wireddu hynny yn 1932 trwy brynu teitl papur bychan yn Nolgellau o'r enw *Y Cymro* a'i droi'n bapur wythnosol cenedlaethol dan olygyddiaeth y bardd John Eilian.

Ymunodd Geoff Charles â'r cwmni yn 1936 wedi i Rowland Thomas brynu peiriannau'r *Wrexham Star* a chyfuno'r teitl gyda'r *Wrexham Advertiser*, oedd hefyd mewn trafferthion. Bu'r *Advertiser and*

Star yn rhygnu mynd tan ddechrau'r rhyfel, pan ddaeth yn rhan o'r *Wrexham Leader*. Roedd Geoff yn gweithio ym mhencadlys y cwmni yng Ngwasg Caxton, Croesoswallt – fel ffotograffydd yn bennaf. Roedd wedi dechrau ennill ei blwyf yn y maes hwnnw, ac wedi gosod ystafell dywyll yn ei gartref. Bu'n gweithio i'r un cwmni – a newidiodd ei enw i Woodall's Newspapers ac yna i Bapurau Newydd Gogledd Cymru – tan ei ymddeoliad yn 1975.

Un arall o weledigaethau Rowland Thomas oedd prynu peiriant gwneud blociau ffotograffig ar gyfer ei bapurau, gan arbed gorfod anfon y lluniau at gwmni arbenigol i wneud y gwaith. Roedd hyn yn rhoi mantais i'w bapurau dros y cystadleuwyr, ac roedd lluniau da yn hybu gwerthiant. Gweithio i'r cwmni yn gyffredinol yn hytrach nag i bapur penodol a wnâi Geoff Charles bryd hynny. Roedd ei orchwyl gyntaf yn y swydd newydd ar gyfer *Y Cymro* yn ymwneud ag un o ddigwyddiadau mawr hanes Cymru. Erbyn hynny roedd gŵr o'r enw Einion Evans wedi olynu John Eilian fel golygydd, a gofynnodd hwnnw i Geoff fynd i Landudno i dynnu llun y Parchedig Lewis Valentine, oedd yn aros am yr achos llys a fyddai'n ei anfon i garchar fel un o dri llosgwr yr 'Ysgol Fomio' ym Mhenyberth yn Llŷn. Roedd y daith yn un gofiadwy i Geoff. Aeth ei ddarpar wraig Verlie gydag ef i gadw cwmni iddo, mewn car agored ar dywydd oer gynddeiriog, gyda photel ddŵr poeth i'w chadw'n gynnes. Ar y ffordd adref, dechreuodd y car ferwi, a bu'n rhaid defnyddio'r dŵr o'r botel i lenwi'r rhidyllydd.

"Roedd Valentine yn ddyn ardderchog, mi gymrais ato fo'n syth," meddai Geoff. Ond am unwaith, roedd wedi methu â chael y llun yr oedd wedi bwriadu ei dynnu. Roedd yn well gan Lewis Valentine weld ei ferch fach yn cael y sylw, ac fe dynnwyd ei llun yng nghadair ei thad gyda thedibêr yn ei chôl. Ysgrifennodd Geoff adroddiad ar yr ymweliad, yn Saesneg, ac fe'i cyfieithwyd gan gydweithiwr yng Nghroesoswallt. Ymddangosodd y llun a'r adroddiad ar ddwy dudalen wahanol yn *Y Cymro* ar 23 Ionawr 1937. Mae'r stori'n cael ei phriodoli i 'Ohebydd Y Cymro', ond does dim gair o sôn pwy dynnodd y llun, sy'n arwydd o ddiffyg statws ffotograffwyr yn y cyfnod hwnnw.

Roedd Geoff yn dal i ddyfynnu rhannau o'r erthygl hanner canrif yn ddiweddarach – roedd yn amlwg wedi mwynhau ei chyfansoddi, ac wedi cael canmoliaeth y golygydd. Dengys yr erthygl bod ganddo arddull ysgrifennu dipyn mwy lliwgar na chyfranwyr eraill y papur yn y cyfnod hwnnw. Ac er mai digon prin oedd ei wybodaeth o'r Gymraeg ar y pryd, ceir awgrym nad rhywbeth a ddaeth iddo'n hwyr yn ei oes oedd gwladgarwch Cymreig. O dan y pennawd 'Mr VALENTINE AR EI AELWYD – GWEIRRUL A'I DOLI' – mae'n disgrifio'n fanwl fel y bu Lewis Valentine ac yntau'n sgwrsio ond yn osgoi sôn am yr ysgol fomio, nes iddyn nhw gael ymwelydd:

Agorwyd y drws yn araf a daeth geneth fach felynwallt i mewn gan lusgo doli o'i hôl. Edrychais ar y ddoli a gwelais fod bathodyn yr Urdd wedi ei

glymu'n ysgafala ar ei mynwes…

Trwy i Gweirrul fach ddod i mewn i'r ystafell torrwyd y garw a soniodd ei thad wrthyf am ruthr a berw'r noson fythgofiadwy honno [ym Mhenyberth] – am y ffawd a roddodd iddynt wynt perffaith i'w pwrpas, am gelloedd carchar ac am lu o bethau eraill.

Meddyliais innau am Gweirrul, ei brawd bach a'i mam, oedd mor rhyfeddol o hunanfeddiannol.

Fe erys yr atgofion am yr ymgom hon ar yr aelwyd gysurus yn Llandudno gyda mi byth… Yno yr oedd croeso aelwyd gynnes, a Gweirrul gyda'i theulu o ddoliau yn eistedd o flaen tân mawr yn y gegin…

Er y croeso i gyd yr oedd yr ymwybyddiaeth o'r hyn oedd yn aros y teulu bach hapus hwn yn mynnu glynu yn fy meddwl. Yn fuan cymerid y tad a addolent ymaith i le a ddarparwyd i wŷr ysgeler a throseddwyr, ac nid i ysgolheigion a bonheddwyr.

Wrth ganu'n iach dywedais y pethau ffurfiol arferol, ond meddyliais am y rhai a aeth o'i flaen – am un a ddywedodd ym mhoenau merthyrdod a gwefr, goruchafiaeth yn ei lais, "Heddiw goleuasom gannwyll yn Lloegr, a fydd, trwy ras Duw, dros byth yn anniffoddadwy".

Yn Eisteddfod Genedlaethol Rhuthun yn 1973, aeth gwraig at Geoff ar y Maes a chyflwyno'i hun iddo fel Gweirrul, merch Lewis Valentine. Doedd y ddau ddim wedi cyfarfod er pan fu'n tynnu ei llun yn Ionawr 1937.

6 Rhyfel

Ar ddechrau'r Ail Ryfel Byd gwirfoddolodd Geoff a Hugh Charles ar gyfer y Llynges. Roedd y Morlys yn falch o groesawu Hugh i'w rhengoedd, ond yn credu nad llong ryfel oedd y lle gorau i un oedd wedi bod yn dioddef o'r diciâu, ac nad oedd angen gwasanaeth y brawd hynaf. Doedd hynny ddim yn siom o gwbl i Geoff, a dreuliodd weddill y rhyfel ar dir sych yng nghanol mwynder Maldwyn.

Roedd eu plentyn cyntaf, Janet, newydd gael ei geni a symudodd y teulu i fyw i'r Drenewydd, lle'r oedd Geoff i weithio ar y *Montgomeryshire Express*, oedd wedi ei brynu gan Woodall's yn 1933. Mae'n ymddangos mai 'rheolwr' yn hytrach na 'golygydd' oedd ei deitl swyddogol, ond roedd yn gyfrifol am sawl agwedd ar fywyd y papur, ac aeth ati yn fwg ac yn dân i adfywio cyhoeddiad oedd yn dechrau mynd â'i ben iddo. Bu'n ymwneud â phob dim gan gynnwys yr hysbysebion, y drefn ddosbarthu, tynnu lluniau wrth gwrs, casglu newyddion amaethyddol a sefydlu Cornel y Plant. Yng nghanol hyn oll, byddai'n dal i gael amser i deithio gweddill Cymru bob hyn a hyn yn tynnu lluniau i'r *Cymro*. Daw'n amlwg wrth wrando ar ei sgyrsiau fod hwn yn un o gyfnodau hapusaf a phrysuraf ei yrfa. Roedd yn gweld y 'Mont Express' yn gyfle i weithredu rhai o'r pethau yr oedd wedi eu dysgu ar ei gwrs coleg yn Llundain, er bod hynny'n golygu gwrthdaro gydag ambell i gydweithiwr mwy ceidwadol ym mhencadlys y cwmni yng Nghroesoswallt. Mae'n dweud yn un o'i sgyrsiau yn y Llyfrgell Genedlaethol ei fod wedi codi cylchrediad y papur o 1,500 i 12,000 yr wythnos, a'r incwm hysbysebion wythnosol o £27 i £460.

Un o'i lwyddiannau mwyaf yn y papur oedd yr hyn a alwodd yn 'Kids' Corner'. Bu'n hoff o blant ar hyd ei oes, ac erbyn diwedd cyfnod y Drenewydd, roedd tri o rai bach yn ei deulu ei hun – Janet, John a Susan. Daeth y ddau hynaf, yn ddiarwybod iddyn nhw, yn rhan o 'deulu' Cornel y Plant. Mae atgofion cynnar ei fab John, athro hanes sy'n byw yn Amwythig, yn perthyn i'r byd hanner dychmygol hwnnw. "Roedd o'n un gwych am ddweud straeon," meddai. "Mi fyddai'n eu dyfeisio nhw ar gyfer amser gwely – pob stori yn sôn am bedwar bachgen, Hector, Henry, Horace a Ginger. Byddai'n gorwedd ar y gwely yn adrodd y straeon ac yn syrthio i gysgu ei hun, tra oedden ni'n dal yn effro ac eisiau gwybod beth oedd yn digwydd nesa."

Byddai darllenwyr ifanc y papur yn edrych ymlaen at hynt a helynt wythnosol Hector a Henry, Janet a Johnny, a dechreuodd Geoff drefnu gweithgareddau ar eu cyfer. "Mi fydden ni'n cynnal partïon ar gyfer y plant ym Machynlleth, y Drenewydd a Llandrindod, a byddai Janet a John yn dod yno efo fi. Wrth weld eu bod nhw'll dau yn blant go iawn mi fyddai'r plant eraill yn dod i gredu bod Hector a Henry hefyd yn bodoli mewn rhyw

ffordd ddirgel."

Byddai'n mynd â'i blant ei hun ar ymweliadau i wahanol lefydd – gorsaf drên a gorsaf fysiau, gorsaf heddlu a gorsaf dân. Mewn geiriau a lluniau byddai'n esbonio'n syml yn y papur sut roedd y mannau hyn yn gweithio – syniad y parhaodd ag ef yn *Y Cymro* yn ddiweddarach, a hynny mewn tudalen wythnosol dan y pennawd 'Y Cymro Bach'. 'Joni', sef ei fab John, fyddai'r prif gymeriad.

"Roedden ni'n teimlo'n freintiedig yn blant, fod drysau fel hyn yn agor i ni," meddai John. "Byddwn yn cael tynnu fy llun mewn gwahanol leoliadau ond doeddwn i ddim yn sylweddoli 'mod i'n cael fy nefnyddio fel *stooge*. Yn yr erthyglau mi fyddwn i'n gofyn pob math o gwestiynau, oedd yn gyfle iddo fo esbonio pethau i blant eraill oedd yn darllen y papur."

Un o lwyddiannau Cornel y Plant oedd colofn lythyrau fywiog, a honno wedi ei hysbrydoli gan y *Daily Mirror*. "Roeddwn i'n edmygydd mawr o'r *Mirror* yr adeg honno," meddai Geoff, "ac roedd ganddyn nhw golofn lythyrau, yr 'Old Codgers'. Ar ddiwedd pob llythyr mi fyddai rhyw sylw doniol yn cael ei ychwanegu. Er mwyn trio ennyn diddordeb y plant mi ddechreuais innau wneud yr un fath, rhoi rhyw linell neu ddwy o bethau twp ar ôl eu llythyrau er mwyn eu hannog nhw i sgwennu mwy. Mi weithiodd hynny'n dda iawn."

Dechreuodd y plant gyfrannu mwy na llythyrau. Ar ôl i fab ffarm ysgrifennu i ddweud bod y teulu wedi lladd mochyn ac yn cael blas ar y *spare ribs*,

rhoddodd Geoff nodyn ar y gwaelod yn dweud y byddai Hector a Henry, Janet a Johnny, wedi mwynhau'r wledd. O fewn dyddiau, roedd pecyn o *spare ribs* wedi cyrraedd y swyddfa. Dro arall, gwahoddwyd y plant i gasglu *bun pennies*, hen geiniogau ag arnynt lun o'r Frenhines Victoria gyda'i gwallt mewn bwn. Codwyd digon o arian i gyflwyno gwlâu ychwanegol yn ysbyty'r Drenewydd.

Datblygiad arall yn y papur oedd colofn Gymraeg i'r plant gan 'Modryb Gwen'. Digwyddodd hynny ar ôl i Ifor Bowen Griffith, arweinydd cyngherddau ac eisteddfodau a ddaeth wedyn yn Faer Caernarfon, gael ei benodi'n swyddog ieuenctid yn Sir Drefaldwyn yn 1945. Dywedodd I. B. ar raglen deledu yn 1988: "Do'n i'n nabod neb yn y sir ond Geoff Charles, ac roedd drws agored yn ei gartre… Roedd o'n gofalu am y *Montgomeryshire Express* ond doedd 'na ddim Cymraeg ynddo fo. Felly mi ofynnodd i fy ngwraig sgwennu colofn Modryb Gwen ac mi ges inna sgwennu un Saesneg, 'Window on the World'. Mae degau o blant wedi tyfu fyny yn Sir Drefaldwyn yn cyfrannu at 'Modryb Gwen'."

Yn ystod y rhyfel hefyd y dechreuodd Geoff ymwneud o ddifrif â'r byd amaethyddol. Dechreuodd gyfrannu erthyglau ar ei liwt ei hun i'r *Farmers' Weekly*. Roedd wedi darllen mewn llyfr o'r enw *Freelance Journalism* mai'r ffordd o lwyddo yn y byd hwnnw oedd dod yn arbenigwr ar un pwnc. Roedd wedi ymddiddori ym mywyd cefn gwlad ers gwyliau ei blentyndod yn Llandegla, ac roedd hwnnw'n faes amlwg iddo'i ddewis.

Yn sgil ei erthyglau i'r *Farmers' Weekly* a'r *Montgomeryshire Express*, daeth i adnabod cymuned amaethyddol Sir Drefaldwyn yn dda, a chafodd ei benodi'n aelod ar un o bwyllgorau'r 'War Ag' – neu'r *'War Agricultural Executive Committee'*. Gwaith y pwyllgor oedd addysgu ffermwyr i fabwysiadu dulliau newydd o gynhyrchu mwy o fwyd – neu weithiau fynd yn ôl at ddulliau traddodiadol. Yn ogystal ag aredig a ffrwythloni tir diffaith ar gyfer tyfu tatws, roedd angen eu hannog i ddefnyddio ceffyl yn hytrach na thractor er mwyn arbed tanwydd.

Er bod osgoi gwleidyddiaeth bleidiol yn amod fel arfer yn y byd newyddiadurol, nid felly yr oedd hi ar y *Montgomeryshire Express*. Cafodd Geoff orchymyn gan ei bennaeth Rowland Thomas, oedd yn Rhyddfrydwr rhonc, i roi help er mwyn sicrhau bod yr ymgeisydd Rhyddfrydol yn cael ei ethol i'r Senedd. Yr ymgeisydd hwnnw oedd Clement Davies, a ddaeth wedyn yn arweinydd ar y Rhyddfrydwyr trwy Brydain. Roedd Geoff, a fagwyd ar aelwyd Ryddfrydol, yn hapus iawn i wneud hynny, a daeth yn un o drefnwyr ymgyrch Clement Davies yn etholiad cyffredinol 1946. Penderfynodd y Blaid Lafur yn Sir Drefaldwyn gefnogi'r Rhyddfrydwr er mwyn sicrhau na fyddai'r Toriaid yn ennill. Daeth ei gyfaill Ifor Bowen Griffith – aelod amlwg o'r Blaid Lafur wedi hynny – i weithio ochr yn ochr â Geoff yn yr ymgyrch. Byddai I. B. yn teithio trwy drefi Maldwyn gyda chorn siarad ar ben y car, yn taranu yn erbyn Churchill. Enillodd Clement Davies y sedd gyda mwyafrif o 8,000.

Mae llawer o luniau Geoff Charles mor drawiadol nad oes angen gwybod eu cefndir i weld eu gwerth. Mae eraill yn y casgliad sy'n edrych yn ddigon diniwed ar yr olwg gyntaf, ond bod yna stori fawr y tu ôl iddyn nhw. Un o'r rheini yw llun a dynnwyd yn 1948, sy'n dangos dau ddyn mewn siwt ar fin mynd i mewn i gar. Mae un o'r dynion yn gwenu ar y camera ac yn cydio yn handlen drws y car â'i law dde. Byddai'n hawdd peidio sylwi ar y rhosyn gwyn yn ei law chwith.

Tynnwyd y llun yn 1948 y tu allan i Radnor House, tŷ unig yn Rhos ger Trefyclo, Sir Faesyfed. Fisoedd ynghynt roedd gwr y tŷ, William George Lucas, 49 oed, yn gweithio fel labrwr ym Manceinion, lle ddaeth i adnabod putain 29 oed o'r enw Elizabeth Florence O'Brien. Roedd wedi ei pherswadio i ddod i fyw ato fel 'housekeeper' yn Radnor House, gan ddod â'i dau blentyn gyda hi.

Yn fuan wedyn roedd Lucas wedi dechrau ymddwyn yn giaidd tuag at y tri arall, gan orfodi'r plant i fynd am ddyddiau heb fwyd. Ar ddydd Gŵyl Dewi 1946 dihangodd Elizabeth a'r ddau blentyn i dŷ cymydog, a chafodd le i'r tri mewn sefydliad i'r digartref yn Nhrefyclo. Ond ar ôl i Lucas addo newid ei ffordd, fe ddychwelodd hi a'r plant i Radnor House.

Ond aeth pethau o ddrwg i waeth, a daeth Elizabeth i ben ei thennyn. Cafodd hyd i fymryn o wenwyn llygod mawr yng ngwaelod tun, a'i gymysgu gyda'r cawl yr oedd yn ei baratoi i Lucas. Ar ddydd Gwener y Groglith, bu farw yn ei gadair. Ceisiodd

hithau gael gwared â'r corff trwy roi coed tân o'i gwmpas, arllwys paraffin dros y cyfan a'i danio. Pan fethodd y tân a chydio, clymodd ddrws yr ystafell i gadw'r plant allan, arhosodd y tri un noson arall yn y tŷ cyn dal trên drannoeth i Fanceinion.

Dri mis yn ddiweddarach galwodd cymydog o ffermwr yn Radnor House. Doedd neb yn y tŷ, ond sylwodd fod llu o bryfed anferth wedi casglu y tu mewn i un ffenest. Edrychodd i mewn a gweld corff Lucas yn pydru ar y llawr.

Galwyd dau o swyddogion Scotland Yard, y Prif Arolygwr John Black a'r Ditectif Sarjant Periam i ymchwilio i'r achos. Dyna hefyd pryd y daeth y stori i glyw Geoff Charles yn swyddfa'r *Montgomeryshire Express* yn y Drenewydd. Penderfynodd ymweld â Radnor House, ar siawns.

"Roeddwn i'n lwcus, fel arfer," meddai. "Wrth i mi nesáu at y tŷ daeth dau o Scotland Yard i lawr llwybr yr ardd. Roedd gan un ohonyn nhw rosyn gwyn yn ei law. Eglurwyd i mi bod y drewdod yn y tŷ mor ofnadwy - roedd hi'n haf poeth - fel ei fod wedi torri'r rhosyn cyn mynd i mewn, a dal hwnnw o dan ei drwyn yn union fel y byddai barnwyr yn yr hen amser yn cario blodeuglwm wrth fynd i garchardai afiach. Roeddwn i wedi cael fy llun, a fy stori."

Fu'r heddlu fawr o dro yn dod o hyd i Elizabeth O'Brien a'i phlant ym Manceinion. Yn y dyddiau hynny roedd lladd trwy wenwyn yn arwain bron yn ddieithriad at y grocbren. Ond yn ei hachos hi fe gymerodd y rheithgor greulondeb Lucas tuag ati hi a'r plant i ystyriaeth. Cafwyd hi'n ddieuog o lofruddiaeth, a'i charcharu am saith mlynedd am ddynladdiad.

Doedd yr wythnos pan ddaeth y rhyfel i ben ddim yn un heddychlon ar y *Montgomeryshire Express*. Yr arfer yno, fel yn y rhan fwyaf o bapurau newydd ar y pryd, oedd llenwi'r dudalen flaen gyda hysbysebion. Penderfynodd Geoff bod diwedd y rhyfel yn ddigon o gyfiawnhad, am un wythnos, i roi'r lle blaenaf i'r newyddion. Gwnaeth hynny, heb fwriad o ddweud wrth Rowland Thomas nes y byddai'r papur wedi ei argraffu. Ond ar y funud olaf fe adawodd un o weithwyr y wasg y gath o'r cwd. Roedd Geoff, dyn digynnwrf fel arfer, yn dal i brotestio flynyddoedd wedyn:

"Aeth Rowland i fyny fel roced. Oeddwn i wedi sôn am hyn wrth yr hysbysebwyr? Oeddwn, meddwn innau. Ond mi ddywedodd na chawn i ddim gwneud, a bu bron imi ddweud wrtho am fynd i'r diawl. Os edrychwch chi ar y rhifyn hwnnw o'r papur mi welwch fod un dudalen y tu mewn, oedd i fod yn dudalen flaen, tua dwy fodfedd yn rhy fyr, oherwydd nad oedd prif deitl y papur ddim ar y top."

Arhosodd Geoff yn y Drenewydd tan 1948, pan ofynnwyd iddo symud i bencadlys y cwmni yng Nghroesoswallt a bod yn gyfrifol am weithgareddau ffotograffig yr holl bapurau. Cyn gadael roedd wedi tynnu'r llun a'i gwnaeth yn enwog.

Blynyddoedd Rhyfel

*Verlie Blanche Charles, gwraig Geoff, a'i merch, Janet, a anwyd y
diwrnod y concrwyd Gwlad Belg gan luoedd Hitler, Mai 1940*

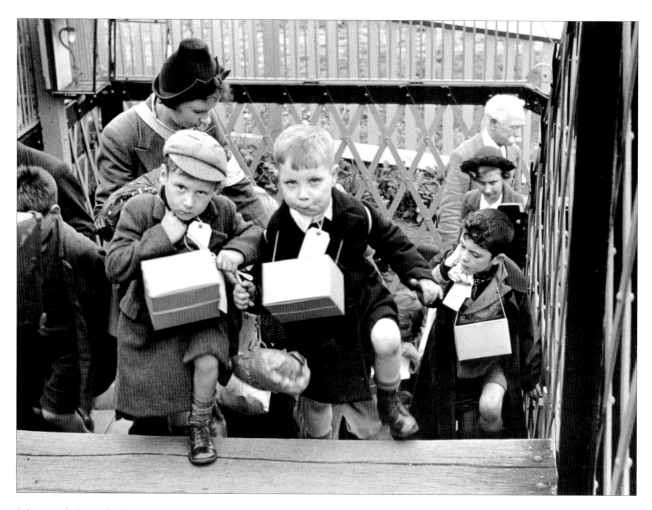

*'Plant cadw' neu faciwîs yn cyrraedd gorsaf
y Drenewydd, 1939*

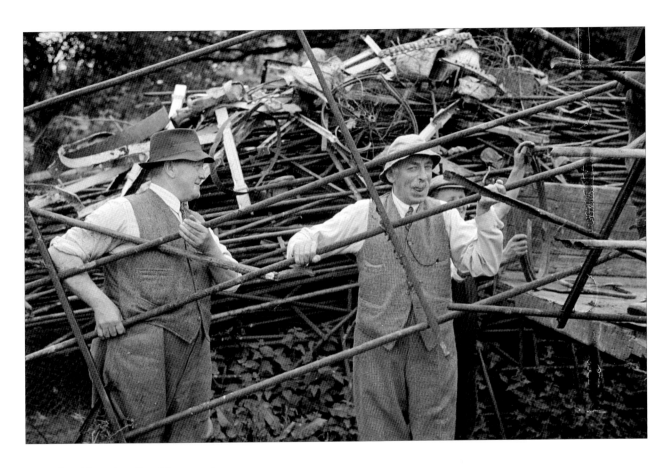

*Yr Arglwydd Davies a'i weithwyr yn tynnu
rheiliau Plas Llandinam er mwyn darparu
metel i wneud arfau, 1940*

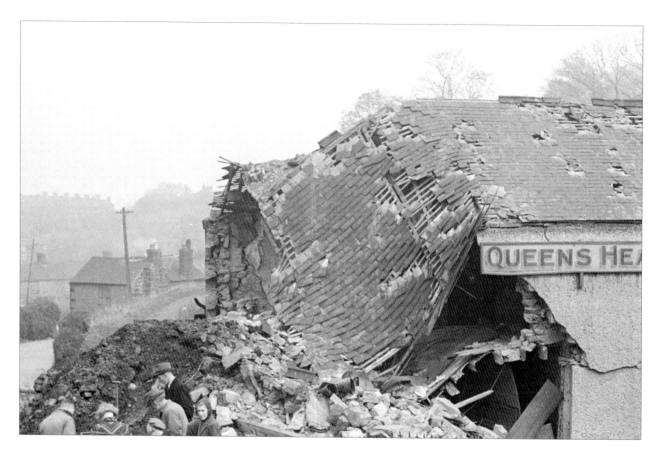

Tafarn y Queen's Head, Brymbo wedi ei chwalu gan fom, 1941

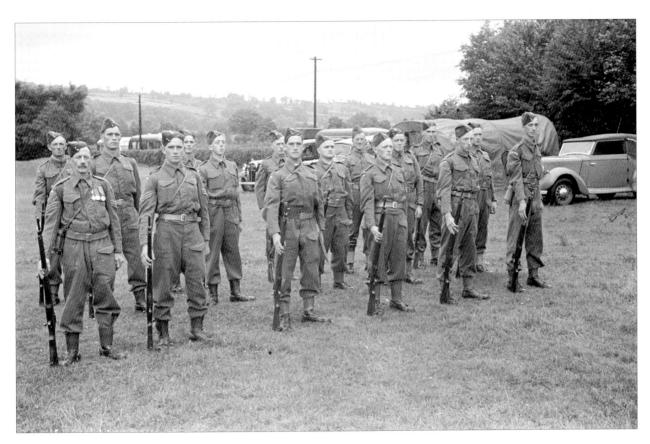

Yr 'Home Guard', Penybont Fawr, 1941

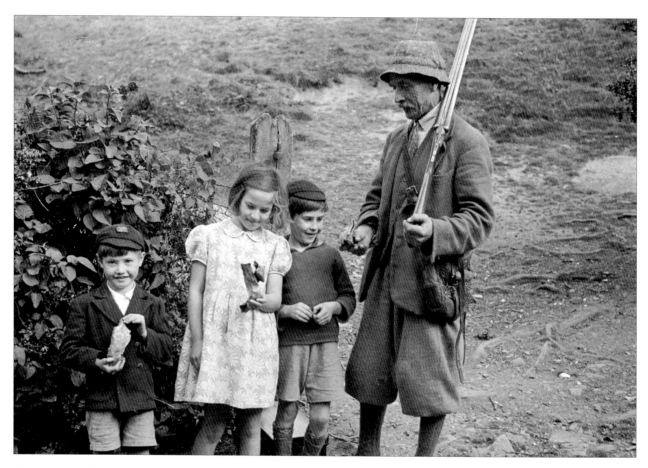

*Plant a'r cipar lleol yn astudio darnau o
fom a ddisgynnodd ger Caersws, 1940.
Doedd y wasg ddim yn cael datgelu'r
lleoliad.*

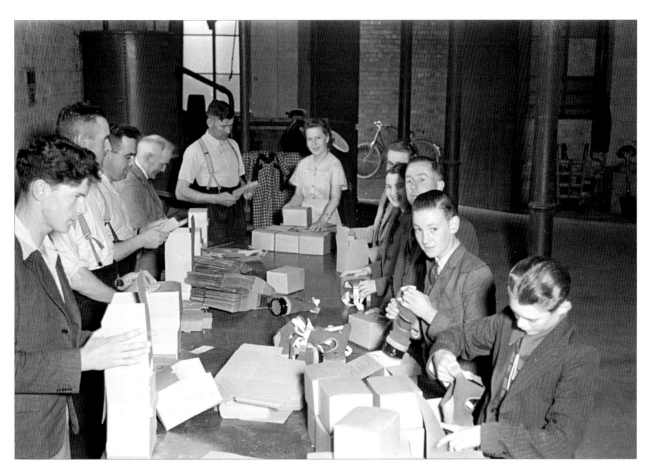

*Gwirfoddolwyr yn gosod mygydau nwy wrth
ei gilydd mewn warws yn y Drenewydd*

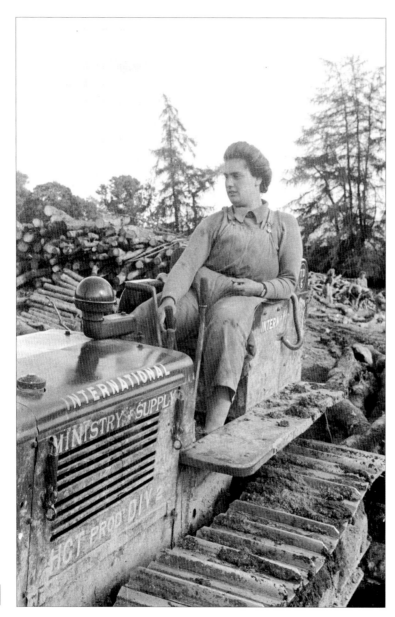

Aelod o Fyddin y Tir, Janet Bennett-Evans,
yn aredig tir mynydd ger Llangurig, 1945

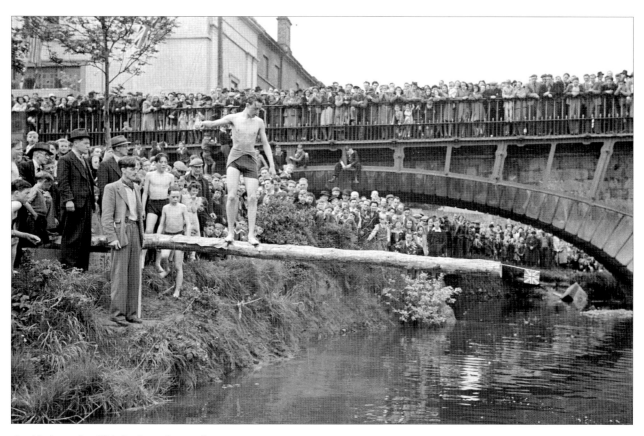

Cerdded y polyn llithrig dros Afon Hafren:
dathlu diwedd y rhyfel, Y Drenewydd, 1945

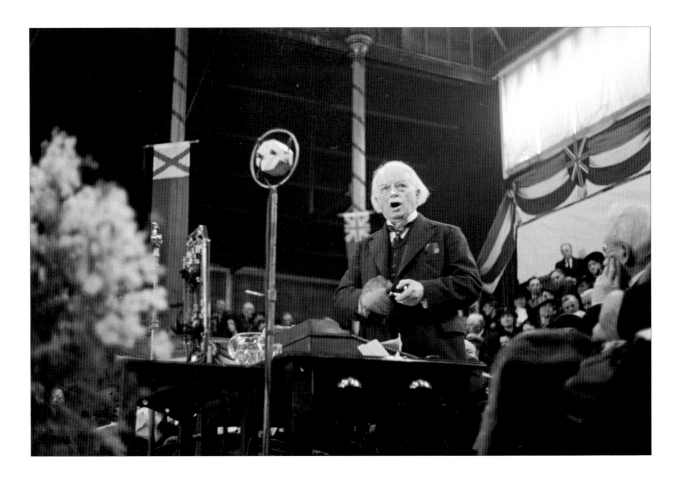

Dewin Dwyfor

*David Lloyd George yn areithio ym
mhafiliwn Caernarfon, 1940*

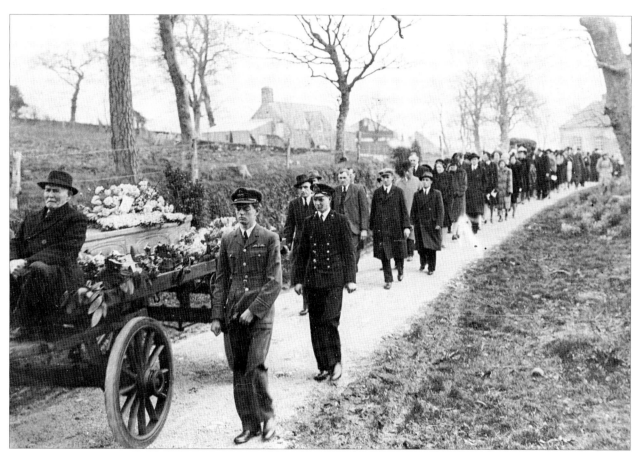

Gorymdaith angladd Lloyd George yn Llanystumdwy, 1945

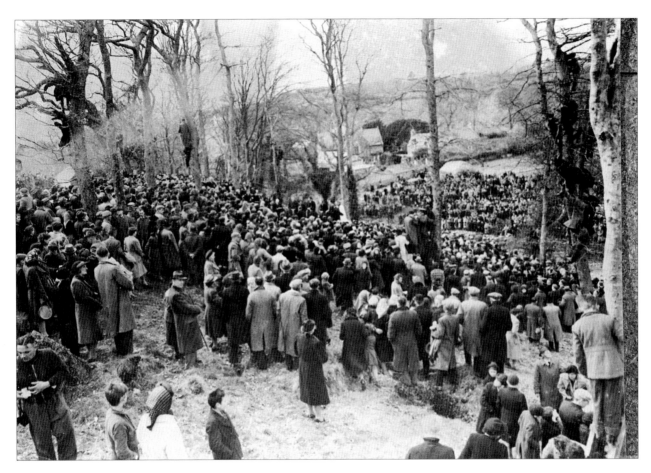

Y galarwyr wrth fedd Lloyd George

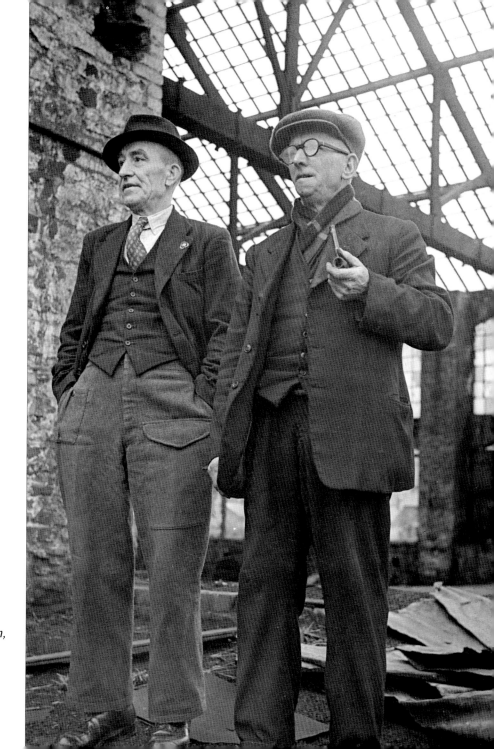

Dymchwel gwaith tun Raven, Glanaman, 1949. Dim ond y ddau wyliwr nos, Phil Phillips a D.J.Hughes, oedd ar ôl mewn gwaith a fu unwaith yn cyflogi 600.

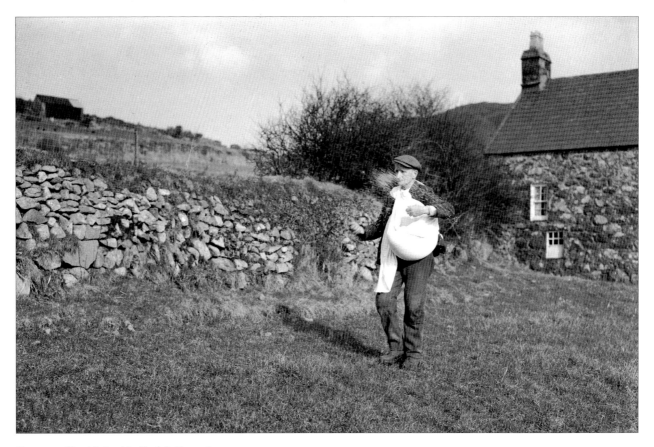

Hau yn y ffordd draddodiadol: Harry Jones,
Garn Fadryn

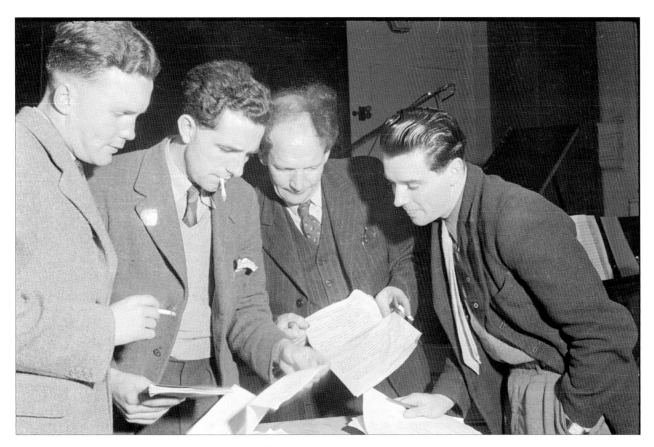

'Triawd y Coleg' a Sam Jones o'r BBC adeg recordio'r Noson
Lawen yn Neuadd y Penrhyn, Bangor, 1947. O'r chwith:
Cledwyn Jones, Meredydd Evans, Sam Jones a Robin Williams

Mabolgampau'r Urdd ar gae pêl-droed
Bangor, 1939

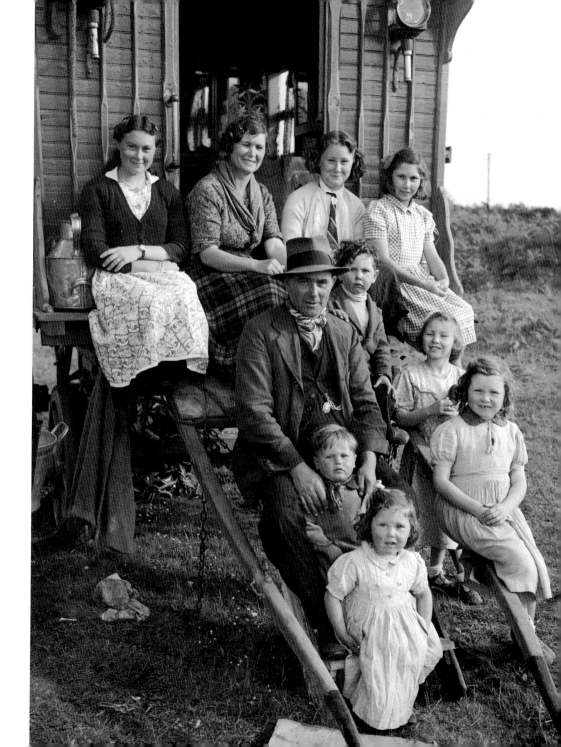

Teulu o sipsiwn ger y Bala, 1948

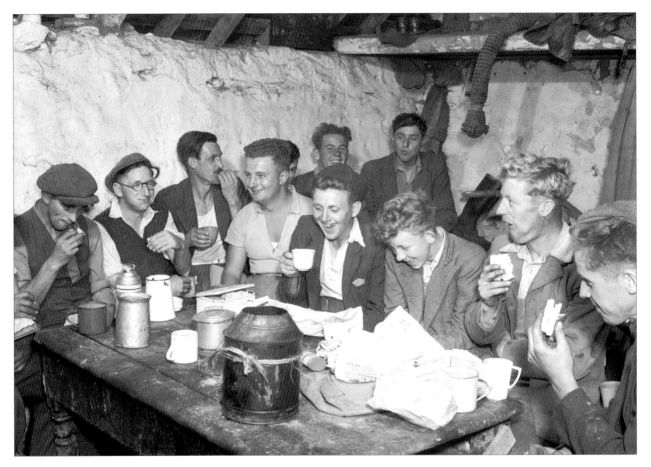

Swper ar fferm datws, Penrhyn Gŵyr, 1951

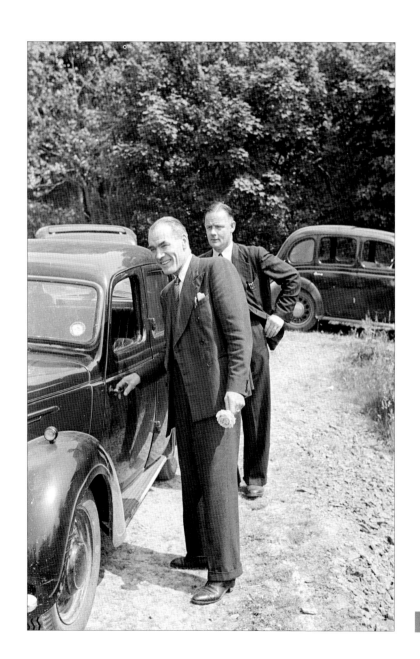

Y plismon a'r rhosyn gwyn, Trefyclo, 1948.
Mae'r stori ar dudalen 29

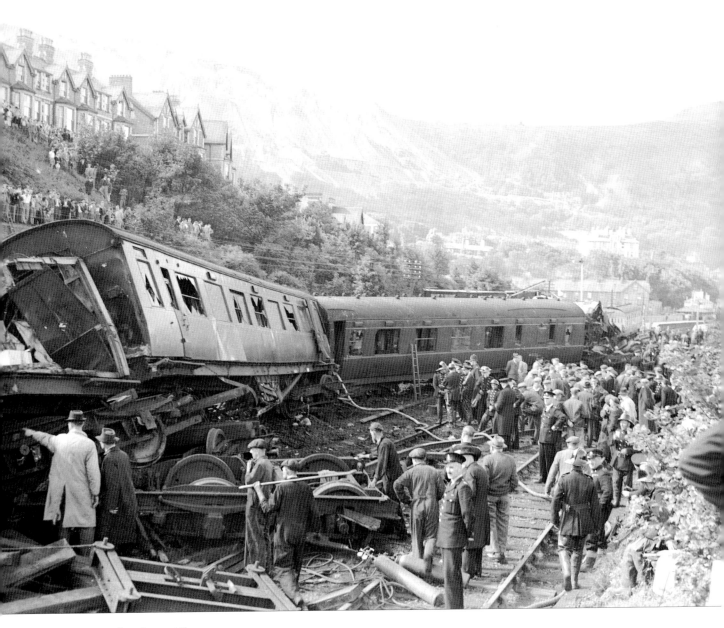

*Damwain trên ym Mhenmaen-mawr,
ble lladdwyd chwech o bobl, 1950*

7 Carneddog

Yn Awst 1945, cafwyd hyd i gorff ffermwr o'r enw Hywel Griffith mewn llyn heb fod ymhell o bentref Nanmor yn Eryri. Daeth y cwest i'r casgliad ei fod wedi 'boddi ei hun pan oedd ystâd ei feddwl yn gymysglyd'. Un o ganlyniadau'r trychineb hwnnw oedd llun gorau Geoff Charles, y ffotograff enwocaf a dynnwyd yng Nghymru erioed.

Roedd Hywel yn fab i Richard a Catherine Griffith; ei dad yn fwy adnabyddus fel Carneddog – bardd gwlad a llenor, cymeriad poblogaidd ac awdur y golofn 'Manion o'r Mynydd' yn yr *Herald Cymraeg*. Roedd ei deulu wedi byw ers canrifoedd ar fferm fynyddig Carneddi, ond heb gymorth Hywel doedd dim modd i Carneddog a Catrin, y ddau yn eu hwythdegau, ddal ati i ffermio. Yr unig ddewis oedd gwerthu'r tŷ a'r fferm, gadael y filltir sgwâr a mynd i fyw i Hinckley, Swydd Gaerlŷr, lle'r oedd Richard y mab wedi gwneud ei gartref. Ef oedd yr unig un o'u chwe phlentyn oedd yn dal yn fyw.

Daeth y stori i glyw John Roberts Williams, gohebydd *Y Cymro*, oedd yn byw ar y pryd gyda'i rieni ym Mhencaenewydd yn Eifionydd. Byddai Geoff Charles yn dod draw o'r Drenewydd, yn ôl y galw, i dynnu lluniau i'r *Cymro*. Ond, yn ôl John Roberts Williams, bu'n agos iawn iddyn nhw golli'r llun o Carneddog a'i wraig. Bu'n dweud yr hanes

wrthyf ychydig fisoedd cyn ei farw yn 2004:

"Roedd Geoff wedi bod yn aros efo mi i wneud tipyn o luniau, ac yn barod i fynd yn ôl i'r Drenewydd at ei deulu. Roedd hi'n ddydd Sul erbyn hyn, a Carneddog a Catrin yn mudo drannoeth. Roedd Geoff yn dweud ei fod o wedi blino a hyn a'r llall, ac yn amharod iawn i wneud 'chwaneg o luniau, ond mi lwyddais yn y diwedd i'w berswadio fo. Ac i ffwrdd â ni yno ar ddydd Sul braf yn yr hydref.

"Dim ond nhw'll dau oedd yn y lle pan gyrhaeddon ni, ac roedd pob dim wedi'i bacio. Mi oedd Carneddog isio rhoi llyfr i mi i gofio amdano'i hun, a'r unig un fedra fo gael gafael arno oedd *The Marks on Christ's Body*, oedd ddim yn llyfr diddorol iawn. Mi oedd o'n gwisgo rhyw got din fain, ar gyfer tynnu'i lun."

Cafwyd atgofion Geoff Charles ei hun am y diwrnod yn ei gyfweliad yn *Y Cymro* yn 1975, ac mewn rhaglen deledu yn y gyfres *Camera'r Cymro* ddeng mlynedd yn ddiweddarach:

"Pan gyrhaeddodd John a finna roedd y tŷ'n llawn mwg. Roedd 'na anhrefn ym mhob man, fel byddech chi'n disgwyl os oedd rhywun ar fin mynd i ffwrdd a byth yn dod yn ôl. Mi o'n i'n meddwl 'Mae 'na lun da yma yn rhywle', a dyma fi'n mynd o gwmpas i weld y sefyllfa. Dyma dynnu llun yr hen fachgen ar ei ben ei hun, wedyn y ddau efo'i gilydd. Roeddwn i'n dal i siarad ac yn trio cael rhyw gysylltiad efo nhw, oedd yn anodd iawn. Roedd hi yn hollol fyddar, ac roedd ganddo ynta bethau pwysicach na fi ar ei feddwl. Roedd trychineb y

sefyllfa yno o flaen eich llygad chi.

"Roedd y ddau wedi bod yn paratoi ar ein cyfer ni ac wedi dod â'u dillad gorau allan, rhai oedd yn amlwg heb gael eu gwisgo ers blynyddoedd. Roedd y gôt oedd ganddo fo mor hen nes ei bod hi wedi troi'n felyn. A gwasgod efo sbrigyn o flodau arni – roedd o'n smart ddychrynllyd. Dim ond mynd â nhw allan i'r ardd oedd eisiau, ac roedd y llun yno'n amlwg. Roedd rhaid imi fynd i lawr ar un pen glin i'w cael nhw yn y lle priodol, fel bod y goeden uwch eu pennau nhw a'r mynyddoedd yn y cefndir. Doedd dim posib ei chael hi i glywed dim byd – fedrwn i ddim ond dweud 'Edrychwch draw ffordd acw'.

"Doedd dim llawer o olau ac roedd rhaid tynnu'r llun ar gyflymder araf – tua ugeinfed o eiliad, er mwyn cael y dyfnder i sicrhau eu bod nhw a'r cefndir mewn ffocws. Roedd haen o olau o amgylch dillad ac wynebau'r ddau, ac o amgylch y blew ar ddwylo'r hen wraig, yn dangos bod y rhan fwyaf o'r golau'n dod o'r tu ôl iddyn nhw. Doeddwn i ddim yn obeithiol o gwbl am y llun. Ond yn y stafell dywyll wrth i'r ffilm gael ei datblygu, mi ddywedais wrth y golygydd 'mod i wedi cael llun y ganrif.

"Pan o'n i'n tynnu'r llun ac yn sylwi trwy'r *viewfinder* ar y golau o amgylch y ddau, dwi'n cofio meddwl y byddai hwn yn edrych fel print dwbl – fel taswn i wedi tynnu llun y mynydd, wedyn tynnu llun yr hen gwpl, gosod un llun ar ben y llall a mynd rownd efo brws aer i guddio'r asiad. Ymhen tipyn wedyn, mi yrrais y llun i gystadleuaeth ryngwladol efo rhyw Americanwr yn beirniadu. Ar ôl canmol

y llun dyma fo'n deud y byddai'n cael ei roi yn y dosbarth uchaf oni bai am un nam: *'He's pasted the old people on the mountain and airbrushed carefully around it… look carefully at their hands and at the old girl's face and you'll see the same aura of white, which betrays that although it's a very good picture it's a piece of double printing, so that bars it from the highest class'."*

Y tro cyntaf i John Roberts Williams weld y llun oedd pan ymddangosodd ar dudalen flaen rhifyn nesaf *Y Cymro*. John oedd wedi darganfod ac wedi ysgrifennu'r stori, gan ddewis llinell o emyn yn bennawd, 'Rwy'n edrych dros y bryniau pell'. Ond pwysleisiai bod llawer o'r clod am boblogrwydd y llun yn ddyledus i drydydd aelod o'r staff – cyd-olygydd y papur, J. R. Lloyd-Hughes:

"Un o Sir Fôn oedd o, ac wedi cael hyfforddiant fel arlunydd yn y Slade yn yr un cyfnod ag Augustus John, cyn mynd yn newyddiadurwr. Yn ei hen ddyddiau, mi ddaeth i Groesoswallt yn gyd-olygydd *Y Cymro* efo Edwin Williams. Fo welodd bosibiliadau'r llun, a'i brintio fo – nid yn llun bach dwy golofn ond reit ar draws y dudalen. Dyna'r tro cynta erioed i hynny ddigwydd yn *Y Cymro*, a dyna un rheswm pam y daeth y llun mor enwog.

"Mi wnaeth y llun gymaint o argraff nes bod pawb isio copi ohono fo. Mi oedd rhaid i'r cwmni logi rhywun arall i wneud y lluniau, am fod y galw yn fwy nag y gallen nhw ddelio ag o. Mae'n debyg mai hwnnw a Salem ydi'r ddau lun enwoca sydd wedi bod yng Nghymru."

Gofynnais i Geoff yn 1975 ai hwn oedd y llun

gorau iddo'i dynnu erioed. "Ie, dwi'n meddwl,"
meddai. "Mae 'na rywbeth ynddo fo sy'n mynd
at galon rhywun. Dwi'n sylweddoli ei fod o'n
sentimental, ond rywsut mae o'n mynd reit i wraidd
bodolaeth ddynol."

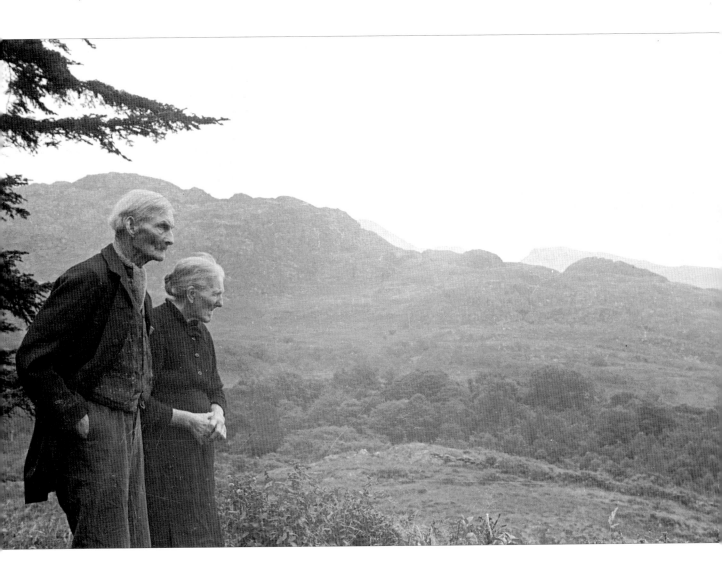

Y llun enwog o Carneddog a Catrin y tu allan i'w cartref, 1945. Tynnodd Geoff Charles 14 llun y prynhawn hwnnw ac mae rhai o'r gweddill i'w gweld gyferbyn

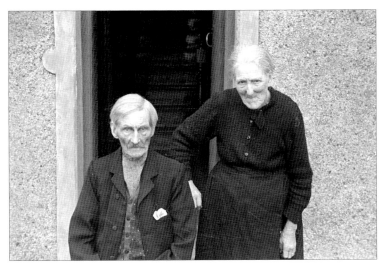

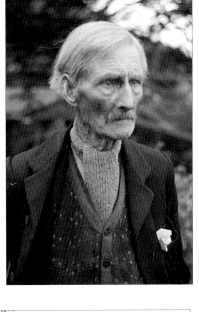

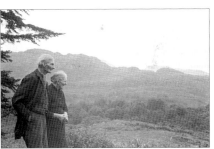

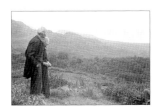

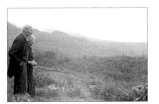

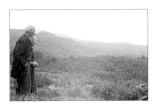

8 Yr Etifeddiaeth

"Ysfa, clwy, haint – beth bynnag sy'n dod dros bobol papur newydd" – dyna, yn ôl John Roberts Williams, sut y cododd y syniad o wneud ffilm Gymraeg. Yn fuan ar ôl iddo gychwyn ar ei waith fel golygydd *Y Cymro* ar ddiwedd y rhyfel, dechreuodd Geoff Charles ac yntau fynd i'r afael â chyfrwng oedd tan hynny yn hollol ddieithr i'r ddau. Ychydig flynyddoedd wedyn ac roedd rhyfeddod y 'pictiwrs Cymraeg' yn rhan o brofiad sawl pentref a thref yng Nghymru a thu hwnt.

"Ro'n i wedi bod yn meddwl am y pethau oedd ganddon ni a'r pethau nad oedd ganddon ni mo'nyn nhw yng Nghymru," meddai John Roberts Williams. "Prif ddiddanwch y cyfnod oedd mynd i'r pictiwrs. Roedd nos Sadwrn yn noson fawr i bobl ifanc – yn wir, bron i bawb – a doedd 'na ddim pictiwrs Cymraeg. Roedd Syr Ifan ab Owen Edwards wedi gwneud dwy ffilm fach – un ar gyfer yr Urdd ac un arall o'r enw *Y Chwarelwr*. Wedyn mi wnaeth y Cynilion Cenedlaethol ffilm *Y Noson Lawen* fel rhyw fath o hysbyseb, ond ar wahân i hynny doedd 'na ddim byd. Ro'n i'n meddwl y byddai'n syniad da inni fynd ati i wneud ffilm yn Gymraeg, a thrwy hynny wneud lles i gylchrediad *Y Cymro*."

Ar yr un pryd, roedd Rowland Thomas yn chwilio am ddulliau newydd o hybu gwerthiant papurau'r cwmni. Roedd Geoff Charles wedi bod yn braenaru'r tir ers blynyddoedd trwy fynd o amgylch gwahanol gymdeithasau yn dangos sleidiau i hyrwyddo'r *Montgomeryshire Express*. Cam naturiol fyddai gwneud hynny trwy gyfrwng ffilm. Trawyd bargen gyda'r perchennog: dim ond i'r cwmni brynu camera ffilm, byddai John Roberts Williams a Geoff Charles yn ei ddefnyddio i wneud ffilmiau propaganda ar gyfer y papurau, ac i wneud ffilm Gymraeg o'u dewis eu hunain. Prynwyd y camera am ganpunt, a'i werthu am yr un pris ar ddiwedd y fenter.

"Un Americanaidd oedd o, wedi'i wneud gan Kodak, ac roedd o mewn cyflwr da iawn," meddai Geoff. "Roedden nhw wedi dysgu rhywfaint am ffilmio inni ar y cwrs newyddiaduraeth ym Mhrifysgol Llundain, ond chawson ni erioed afael mewn camera. Ro'n i wedi tynnu rhywfaint o luniau efo camera ffilm 16 milimetr ar gyfer y 'War Ag' yn Sir Drefaldwyn, ond ar wahân i hynny doedd gen i ddim profiad o'r peth. Ond mi es ati i astudio llyfrau oedd yn dweud sut i wneud ffilmiau dogfen."

"Chafodd Geoff ddim trafferth; doedd y dechnoleg ddim yn broblem o gwbl iddo fo," medd John Roberts Williams. "Fuo gen innau erioed gamera o fath yn y byd yn fy mywyd. Mae gen i ddwy law chwith ac mae unrhyw beth efo switsh arno fo yn rhwbath fforin i mi, ond mi o'n i'n medru meddwl mewn llunia. Yr unig offer oedd ganddon ni ar wahân i'r camera oedd y treipod, hen beth mawr trwm, a fi oedd yn cario hwnnw."

Gan fod technoleg sain allan o'u cyrraedd, y cynllun oedd gwneud ffilm 'fud' a gosod sylwebaeth a cherddoriaeth arni ar y diwedd. Ffilm ddogfennol fyddai hi, am gynefin John Roberts Williams yn Eifionydd, gan ddefnyddio pobl y fro yn hytrach nag actorion. Roedd nifer o 'faciwîs' neu 'blant cadw' yn dal i fyw yn yr ardal, heb fynd adre ar ôl y rhyfel. Yn eu plith roedd Freddie Grant, mab i deulu du o Lerpwl, oedd wedi dod i siarad Cymraeg yn berffaith ac wedi ymdoddi i mewn i ardal Llangybi.

"Dyma feddwl am wneud ffilm oedd yn rhoi darlun o Gymru i'r bachgen hwn, er mwyn iddo fo weld y math o etifeddiaeth oedd gan y gymdeithas roedd o wedi dod i fyw ynddi," medd John Roberts Williams. "Mi sgwennais i'r sylwebaeth a chael Cynan i'w ddweud o, felly mi oedd y ffilm i gyd wedi cael ei gwneud gan bobl y cylch. Yr unig eithriad oedd Geoff."

Doedd wiw gadael i'r ffilmio amharu ar y gwaith wythnosol o gynhyrchu'r *Cymro,* oedd yn cael ei argraffu ar nos Fercher. Golygai hynny wneud y gwaith ffilmio ar ddydd Iau a Gwener ac weithiau fwrw'r Sul. Can troedfedd o ffilm oedd yn cael ei lwytho i'r camera ar y tro, digon ar gyfer cwta ddau funud o ffilmio. Dim ond John a Geoff oedd yn y criw, yn cario a threfnu popeth eu hunain. Dan amodau felly roedd cael y ffilm yn barod i'w dangos o fewn dwy flynedd i ddechrau'r ffilmio yn dipyn o gamp.

Y bwriad oedd cyfleu darlun mor gyflawn ag y gellid o fywyd cefn gwlad Eifionydd, a doedd neb yn fwy brwd dros hynny na'r dyn camera o Frymbo. Yn y Llyfrgell Genedlaethol mae recordiad o Geoff yn hel atgofion wrth wylio'r ffilm, ac yn gwneud hynny gyda'r un cynnwrf â phe bai'n ei gweld am y tro cyntaf. Ymhlith y golygfeydd mae ysgol, capel ac eisteddfod, gwaith coed, chwarel ithfaen a diwrnod dyrnu. Ond hoff atgof Geoff oedd ffilmio diwrnod cneifio ar fferm yng Nghwm Pennant: "Roedd o'n ddigwyddiad mor gymdeithasol – yr holl gymdogion yn rhoi help llaw, cannoedd ar gannoedd o ddefaid, ugeiniau o ddynion yn cyrraedd mewn hen geir, a'r merched yn pacio'r gwlân. Dyna ran bwysig o fywyd Cymru ar y pryd, sydd wedi marw erbyn rŵan. Mae'r ffilm yn dangos beth oedd yn digwydd ac yn dangos lle mor fendigedig oedd o."

Ar ôl anfon y ffilm i ffwrdd i gael ei phrosesu, roedd ei golygu – heb unrhyw brofiad na hyfforddiant yn y maes – yn llawer mwy o her na'r ffilmio. Bu'r ddau yn yr ystafell dywyll yng Nghroesoswallt – hen garej gyda phapur llwyd ar y ffenestri – bron yn ddi-dor o nos Wener tan fore Mawrth. Y dechneg oedd rhoi'r negatif – yr unig gopi oedd yn bod – mewn un taflunydd, a chopi positif mewn taflunydd arall, dangos y lluniau ar y wal a chael y ddwy ffilm i gydredeg. Wedyn bu Geoff yn torri'r darnau perthnasol – cannoedd ohonyn nhw – a'u gosod i hongian ar nodwyddau yn y drefn iawn, cyn eu hasio wrth ei gilydd. Roedd Geoff yn ymfalchïo mai dim ond un darn oedd wedi mynd ar goll, un oedd yn dangos cneifiwr wrth ei waith ym Mhencaenewydd.

Ar ôl gorffen, fe anfonwyd y ffilm at gwmni *United Motion Pictures* yn Llundain i'w golygu'n fwy cywrain a phrintio'r negatif. Pan welodd y print terfynol, doedd Geoff Charles y perffeithydd ddim yn ddyn hapus. Dim ond bras-olygu oedd wedi digwydd yng Nghroesoswallt, gan adael ychydig fframiau o ffilm ar y naill ochr i bob uniad ar gyfer y torri manylach gan y cwmni proffesiynol. Ond doedd y cymoni hwnnw ddim wedi digwydd, a ffrwyth llafur Geoff Charles yn y garej yng Nghroesoswallt yw'r un sydd i'w weld hyd heddiw. "Mae hynny wedi bod yn boen i mi byth er hynny," meddai Geoff. "Erbyn hynny roedden ni'n rhy agos at y dedlein ar gyfer dangos y ffilm, a doedd ganddon ni ddim dewis ond gadael iddi fynd fel yr oedd hi."

Cam olaf y cynhyrchu oedd recordio corau ac unawdwyr lleol yn sain i'r ffilm, a chael Cynan, llais mwyaf cyfoethog ac adnabyddus yr ardal, i ddarllen y sylwebaeth, gan wneud fersiwn Gymraeg a Saesneg. "Mi wnaeth y cwbl, yn y ddwy iaith, heb stop," meddai John Roberts Williams. "Wnaeth o ddim un camgymeriad mewn hanner can munud o ffilm. Roedd o'n arbennig!"

Cafwyd y dangosiad cyhoeddus cyntaf mewn sinema yn Nolgellau yn ystod Eisteddfod Genedlaethol 1949. Ond roedd y ffilm wedi ei dangos i'r wasg cyn hynny, yng Nghroesoswallt. Disgrifiodd gohebydd y *Guardian* y ffilm fel '*triumph of Welsh amateurism*'.

Datgelodd John Roberts Williams yn 2004 nad oedd erioed wedi gweld fersiwn Saesneg y ffilm.

Roedd Geoff Charles wedi ei gweld yn sinema'r Bwrdd Masnach yn Oxford Street yn ystod ymweliad â Llundain, a doedd y profiad ddim yn bleserus. '*Corny*' oedd ei ddisgrifiad o ymdrech Cynan i gyfleu ysbryd Eifionydd yn Saesneg. "Roeddwn i'n teimlo fel crafangio o dan y sêt. Roedd y llais yma'n taranu ymlaen ac ymlaen yn ddi-fwlch. Arnon ni roedd y bai am beidio â sylweddoli y byddai pobl yn diflasu ar y sylwebaeth yn y diwedd, er mor dda oedd honno. Mi ddylen ni fod wedi gadael i'r ffilm redeg heb y llais bob hyn a hyn. Roeddan ni wedi gadael i'n brwdfrydedd fynd dros ben llestri."

Y cam nesaf oedd dangos y ffilm mewn neuaddau ledled Cymru, ond doedd 50 munud *Yr Etifeddiaeth* ddim yn ddigon hir i greu noson o adloniant. Roedd angen o leiaf awr a hanner o raglen i roi gwerth eu harian i gynulleidfa. Rhan o'r ateb oedd ychwanegu rhai o'r ffilmiau oedd yn hysbysebu papurau'r cwmni. Ar gyfer hynny, fe ffilmiwyd gwahanol gamau'r gwaith argraffu yng Nghroesoswallt, yn agor gyda'r rholiau papur yn cyrraedd ar lorïau ac ymadawiad y papurau newydd gorffenedig fel clo. Mae hwn yn gofnod gwerthfawr erbyn heddiw o'r broses argraffu yn defnyddio metel poeth, technoleg sydd bron wedi diflannu. Byddai'r un ffilm yn gwneud i hyrwyddo'r *Cymro* a phapurau fel y *Montgomeryshire Express* a'r *Border Counties Advertiser*, ond i roi naws lleol i bob dangosiad fe fyddai lluniau'n cael eu tynnu ar strydoedd y gwahanol drefi. Yr adeg honno roedd dangos ffilm o stryd yn y Drenewydd, Llanidloes, Llandrindod neu

Bwllheli yn ddigon o ryfeddod i ddenu cynulleidfa, hyd yn oed os nad oedd dim byd o bwys yn digwydd ar y stryd honno. Yr hyn oedd o ddiddordeb i Geoff, wrth wylio'r ffilmiau ymhen blynyddoedd, oedd sylwi ar y ceir oedd yn mynd heibio.

Rhan arall o'r arlwy oedd ffilm o gêm bêl-droed yng Nghaerdydd rhwng Cymru a Gwlad Belg. Roedd gan John Roberts Williams ddiddordeb mawr yn y gêm, a'i adroddiadau pêl-droed oedd prif atyniad *Y Cymro* i lawer o ddarllenwyr. Doedd gan Geoff, ar y llaw arall, ddim llawer i'w ddweud wrth y bêl gron. Arwydd o'i broffesiynoldeb yw iddo dreulio sawl awr a hanner o'i yrfa ar y gwahanol feysydd gyda'i gamera. Wrth wrando ar ei sylwadau pan oedd yn ailwylio'r ffilm yn y Llyfrgell Genedlaethol ymhen blynyddoedd, daw'n amlwg mai'r unig chwaraewr roedd yn ei adnabod wrth ei enw oedd blaenwr Cymru, Trevor Ford. Roedd ganddo lawer mwy o ddiddordeb yn y ffotograffwyr a'u hoffer. "Wel Wel! Dacw Ted Brown efo'i Speed Graffic!"

Doedd ychwanegu'r pytiau hyn eto ddim yn ddigon i greu noson lawn o adloniant, ac i lenwi'r bwlch cafwyd dwy daith dros y môr. Aeth Geoff Charles a John Roberts Williams i Madrid gyda Chôr Coedpoeth, oedd yn cystadlu mewn gŵyl yno. Roedd y daith hir ar drên, y Sud Express, trwy Ffrainc a Sbaen yn nefoedd ar y ddaear i Geoff. Yn ogystal â'r ŵyl a golygfeydd cyffredinol o'r ddinas, fe benderfynwyd ffilmio ychydig mewn ymladdfa teirw – "busnes erchyll, oedd yn codi cyfog arna i," meddai Geoff. Mewn parc yn y ddinas roedd y criw

wedi gweld dyn yn cerdded gyda chopi o'r *Cymro* dan ei fraich. Sais wedi dysgu Cymraeg ac yn byw ym Madrid oedd o, ac roedd yn derbyn y papur bob wythnos trwy'r post. Ar ôl darllen ynddo bod yr ymwelwyr ar eu ffordd i'r ŵyl roedd wedi mynd ati i grwydro'r lle yn cario'i gopi o'r *Cymro,* rhag ofn i rywun ddigwydd ei weld. I'r darllenydd hwnnw roedd y 'diolch' am fynd â nhw i weld yr ymladd teirw.

I Gonemara yng ngorllewin Iwerddon yr aeth y daith dramor arall. Cynnyrch yr ymweliad hwnnw oedd *Tir na n-Og* – 'gwlad yr ifanc' – ffilm 20 munud oedd yn well, ym marn John Roberts Williams, na'r *Etifeddiaeth.* Y syniad oedd mynd â Wil Vaughan Jones, gŵr a fu'n byw yn yr Alban am flynyddoedd ac a gyfrannai golofn wythnosol oddi yno i'r *Cymro,* ar daith i ardal oedd wedi cadw ei hiaith a'i thraddodiadau Gwyddeleg yng nghanol tlodi materol.

Bu Wil Vaughan, sy'n cael ei ddisgrifio yn nheitlau'r ffilm fel 'Teithiwr o Gymru', yn aros gyda theulu mewn bwthyn yn An Spidéal. Ffilmiwyd bywyd beunyddiol y teulu ynghyd â ffair geffylau, torri mawn a'i gario gyda throl a mul a thoi tŷ to gwellt – delweddau y mae modd eu gor-ramantu, ond cofnod mor werthfawr fel bod y ffilm heddiw'n cael ei dangos gan Fwrdd Croeso Iwerddon.

Roedd pobl leol wedi erfyn ar Geoff Charles i beidio â dangos plant troednoeth yn y ffilm, rhag ofn y byddai hynny'n cael ei ddangos yng Nghymru i ddilorni'r Gwyddelod tlawd. "Er imi wneud fy ngorau i osgoi hynny," meddai Geoff, "mi sylwais

fod yna un ferch droednoeth i'w gweld." Wynebau'r bobl oedd wedi creu yr argraff fwyaf arno wrth ffilmio. Ac roedd un gŵr wedi dweud wrtho ei fod ar fin ymadael 'i'r plwyf agosaf' – America.

Ddeugain mlynedd wedi'r ffilmio, bu John Roberts Williams yn ôl yn An Spidéal gyda chriw teledu, yn ailgyfarfod aelodau o'r teulu gwreiddiol. Pwrpas y ffilm, gan Wil Aaron o Ffilmiau'r Nant, oedd dangos fel roedd economi'r 'Teigr Celtaidd' wedi gweddnewid yr ardal. Does dim plant troednoeth yno bellach.

O'r diwedd, casglwyd digon o ddeunydd i fynd â'r sioe ffilmiau at gynulleidfaoedd. I ofalu am y gwaith penodwyd gŵr o'r enw Tom Morgan – ffotograffydd oedd cyn hynny wedi bod yn dangos ffilmiau Ifan ab Owen Edwards ar hyd a lled y wlad. Prynwyd fan oedd â hawl i ddefnyddio 'petrol coch', gan osgoi'r dogni tanwydd oedd yn dal mewn grym ers y rhyfel, ac offer oedd yn cynnwys taflunydd a pheiriant cynhyrchu trydan. Dangoswyd y ffilmiau mewn neuaddau gwledig oedd yn nes at y gynulleidfa na'r sinemâu, ac mewn cymdeithasau Cymraeg yn Lerpwl, Nottingham, Llundain a dinasoedd eraill Lloegr. Roedd modd i bobl logi copïau o'r ffilmiau a'u dangos eu hunain, er y byddai rhai'n eu cam-drin cyn eu hanfon yn ôl. Rhwng popeth, fe gafwyd cannoedd o berfformiadau o'r 'pictiwrs Cymraeg' a ddaeth ag adloniant newydd i sawl cymuned yn y blynyddoedd olaf cyn i'r teledu gyrraedd eu haelwydydd.

Roedd Geoff Charles, y perffeithydd technegol,

yn ymwybodol o sawl camgymeriad a wnaed yn ystod y cynhyrchu. Ond roedd hefyd yn falch o'r cyfraniad a wnaeth y ffilmiau wrth gofnodi hanes. Yn ystod dangosiad yn Rhydaman roedd wedi cyfarfod dyn o'r *Encyclopaedia Britannica*, oedd yn dangos ffilmiau eraill ar yr un noson. Sylw hwnnw, ar ôl gweld *Yr Etifeddiaeth*, oedd "Cadwch hi yn yr archifau am hanner can mlynedd, a bydd yn amhrisiadwy". A meddai John Roberts Williams, "Tuedd newyddiadurwyr fel ni oedd gweld y dŵr heb weld yr afon. Doedden ni ddim wedi dechrau gweld yr afon eto. Roedd Carneddog a Catrin yn ddarlun, nid o hen ŵr a hen wraig ond o derfyn cyfnod. Ac roedd y ffilm yma o fywyd Eifionydd yr un fath – mae'r lle wedi newid cymaint nes gwneud y ffilm yn hanesyddol bwysig. Roedd pawb yn meddwl y byddai popeth am aros yn union yr un fath, ond mewn gwirionedd mi oeddan ni'n cofnodi cyfnod sydd wedi darfod â bod."

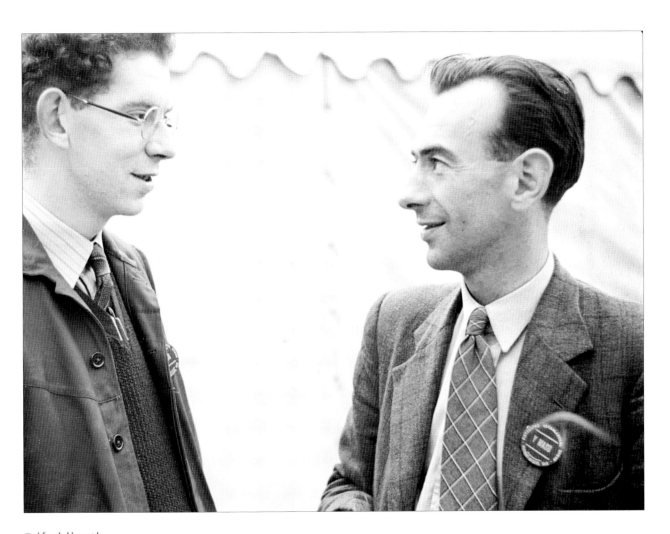

Etifeddiaeth

John Roberts Williams (ar y dde), golygydd Y Cymro
a'r gohebydd Wil Vaughan Jones, a welwyd yn y ffilm
Tir na n-Og. Eisteddfod Genedlaethol Dolgellau, 1949

Freddie Grant, canolbwynt ffilm Yr Etifeddiaeth,
wrth lidiart cartref y bardd Cybi yn Eifionydd

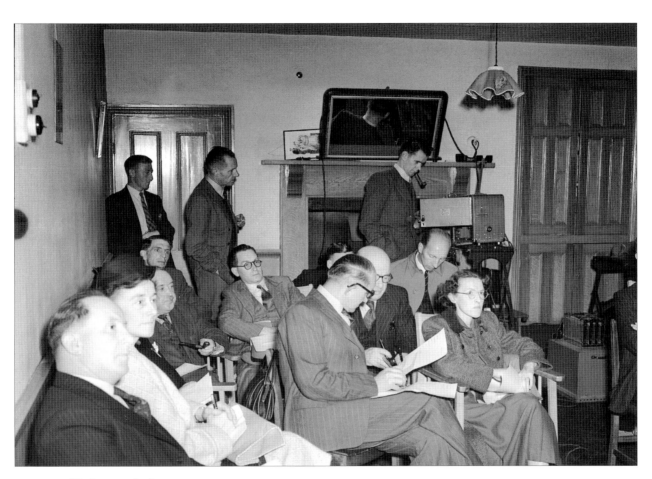

Dangos y ffilmiau yn Rhydaman, 1950

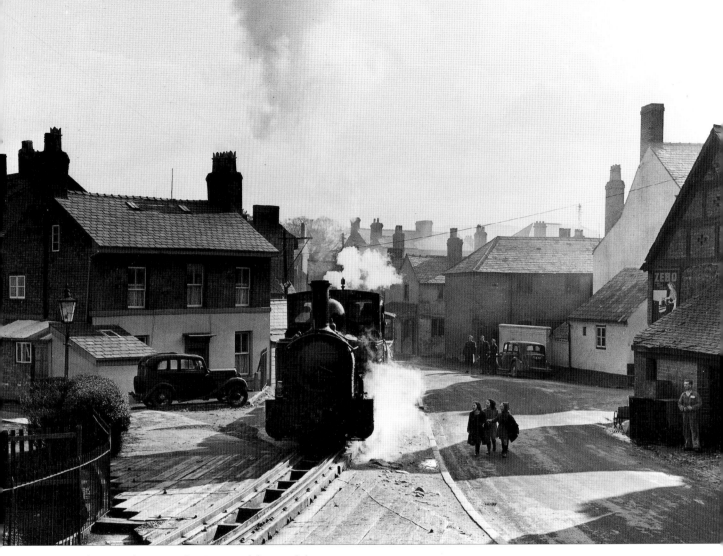

Y 'Countess' yn tynnu'r trên o Lanfair Caereinion trwy
ganol Y Trallwng, a phlant ysgol yn cerdded wrth ei hochr.
Tynnwyd y llun ar gyfer Y Cymro Bach, 1950

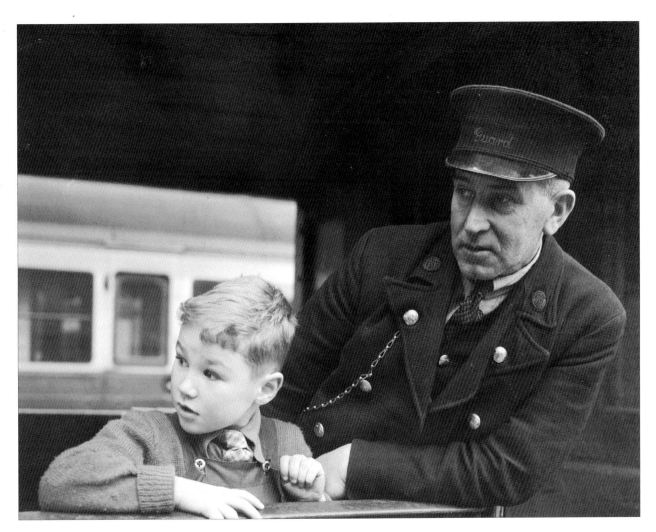

John Charles, mab Geoff, gyda giard trên y Trallwng.
Roedd lle amlwg i 'Joni' yn Y Cymro Bach

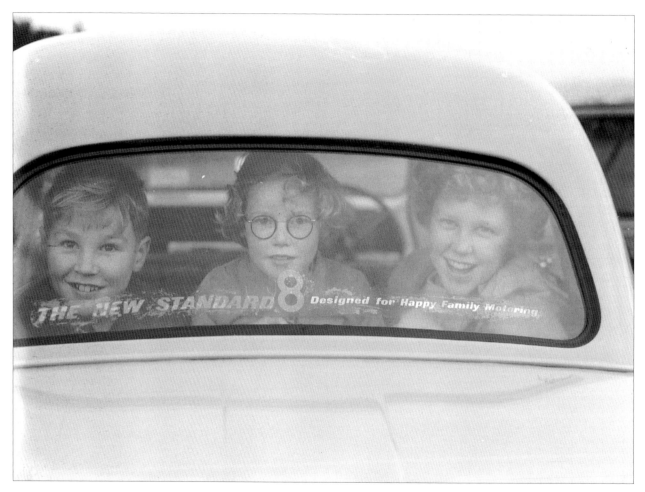

*John, Susan a Janet mewn Standard 8
newydd oedd yn cael ei brofi gan eu tad,
1953*

*Colm, mab Dylan Thomas, yn sgwrsio
gyda Cornelius Jones, gweithiwr ffordd,
yn Nhalacharn, 1955*

*Marion Holt a Robert Owen yn
dathlu Gŵyl Dewi, Machynlleth, 1952*

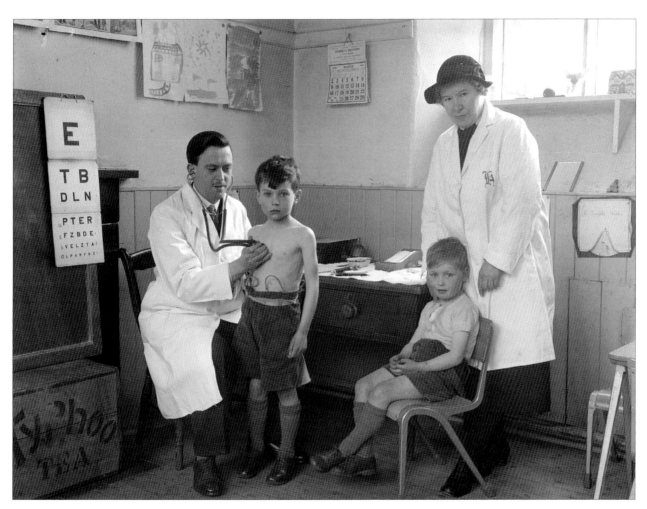

Clinig, ysgol gynradd Dolgellau, 1952

*Jack Price, cwsmer a mul, 1952.
Roedd Jack wedi treulio 40 mlynedd
yn cario plant ar fulod ar hyd prom
Aberystwyth.*

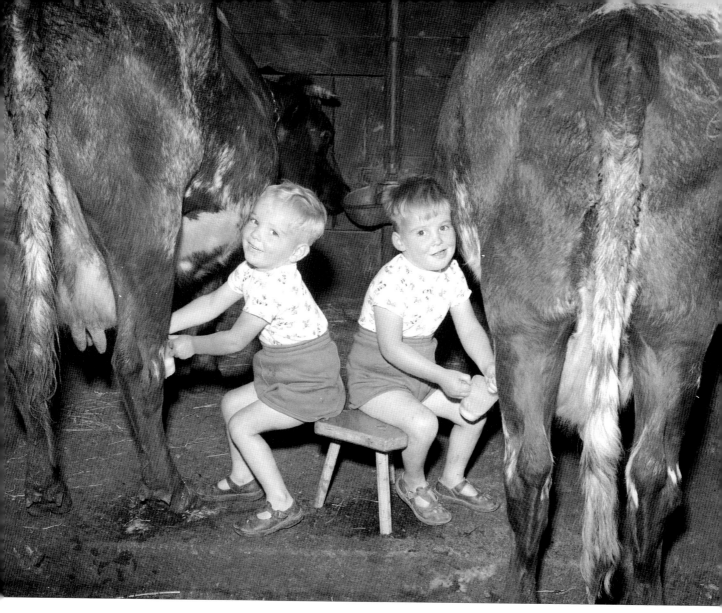

Dewi a Huw Evans, efeilliaid 4 oed, yn
godro 'er mwyn cael llaeth i'r cathod'.
Llandderfel, 1959

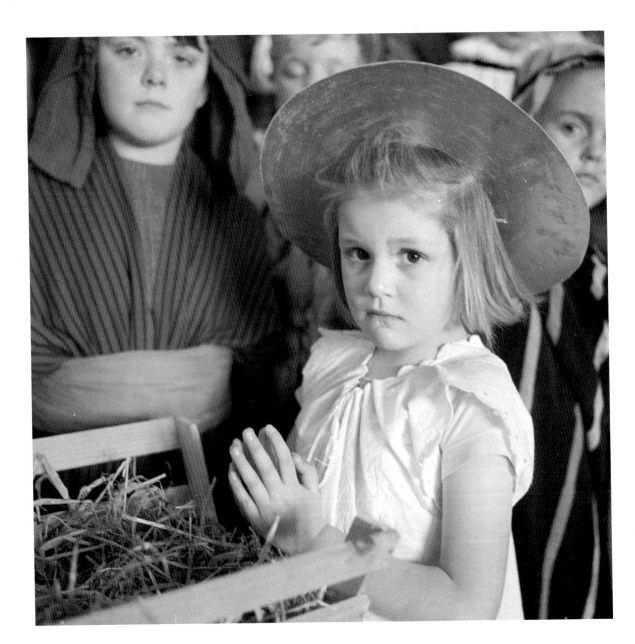

Gyferbyn: Rhian Wyn Jones, 5 oed, mewn pasiant Nadolig yn ysgol gynradd Rhiwlas, Arfon, 1962

David Llewelyn Jones a Nerys Alwena Roberts, dau o'r disgyblion cyntaf yn ysgol Gymraeg Y Rhyl, 1949

Llyn y Fan Fach, 1951. 'Miss Jeremy'
yn adrodd chwedl y llyn wrth blant
Aelwyd Caerfyrddin

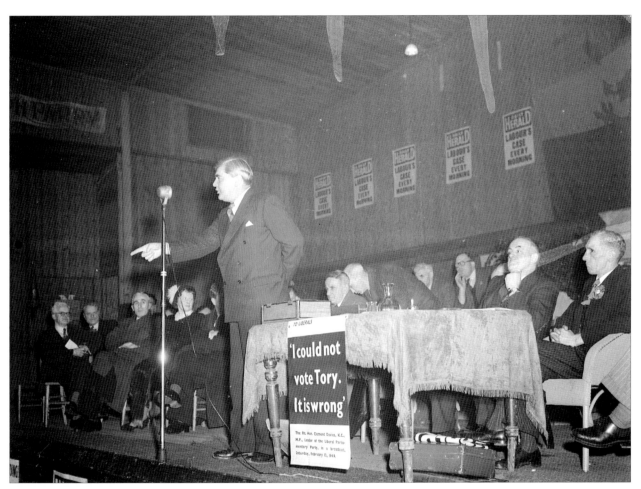

Aneurin Bevan yn annerch cyfarfod etholiad
Llafur ym mhafiliwn Corwen, 1951

Y canwr Ritchie Thomas wrth ei waith ym melin wlân Penmachno, 1952

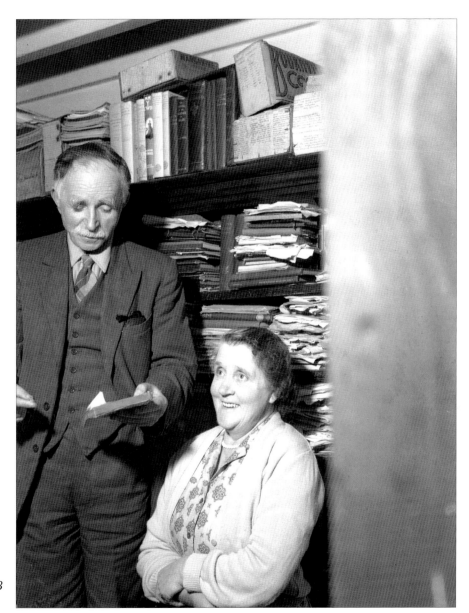

Y casglwr a'r hynafiaethydd Bob Owen Croesor a'i wraig Nel, 1958

Y Fonesig Amy a Syr T.H.Parry Williams,
Aberystwyth, 1956

Gyferbyn: T.E. Nicholas a D.J.Williams
mewn rali CND yn Aberystwyth, 1961

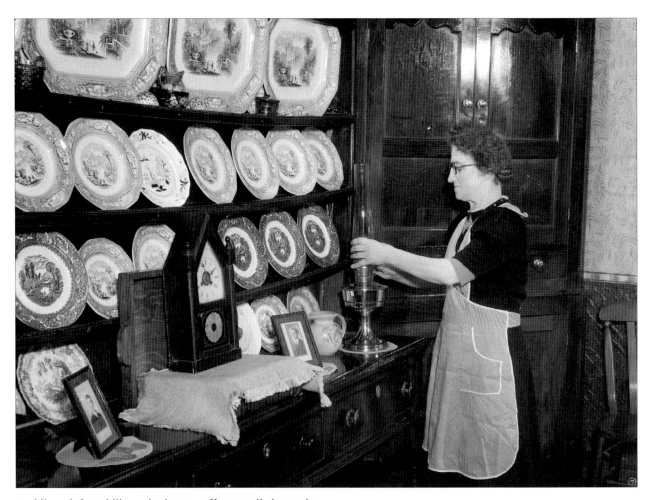

Dyddiau olaf Caehilion, Aberhosan, y fferm wedi ei gwerthu i'r Comisiwn Coedwigo ac Elizabeth Lewis (uchod) a'i brawd Hywel Lewis (gyferbyn) ar fin gadael lle a fu'n gartref i'w teulu am genedlaethau. 1952

Manffri Wood, cipar, Y Bala, 1952

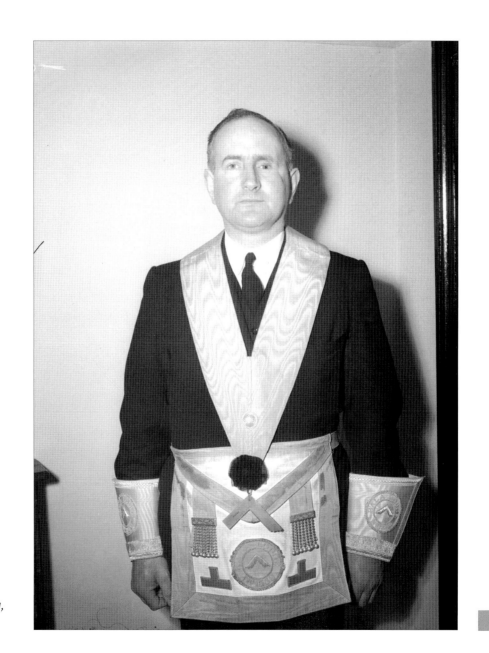

Mr Edwards o'r Brithdir, 'Grand Master' Seiri Rhyddion Dolgellau, 1952

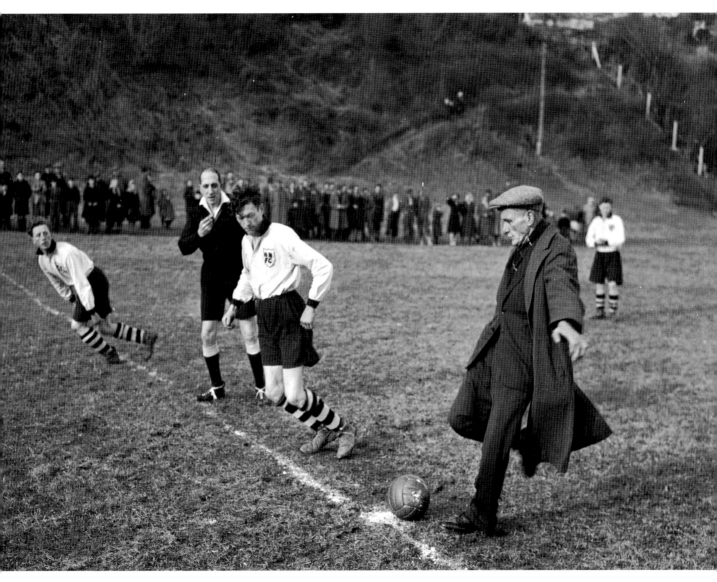

Gyferbyn: Dic Jones, 21 oed, bardd cadeiriol
Eisteddfod yr Urdd, Abertridwr, 1955

Billy Meredith, 76 oed, yn rhoi cychwyn i gêm bêl-droed
yn Nyffryn Ceiriog, 1950. Billy, ym marn llawer, oedd
chwaraewr gorau Cymru erioed

9 Oes Aur

Yn Ionawr 1946, yn 31 oed, y dechreuodd John Roberts Williams ar ei swydd newydd fel golygydd *Y Cymro*. Y blynyddoedd wedi hynny oedd y cyfnod mwyaf llewyrchus ac arloesol yn hanes y papur. Ar ôl rhai blynyddoedd o wneud colled ariannol, roedd y papur yn gwneud elw, a'r perchennog, Rowland Thomas, yn fodlon buddsoddi i hybu'r gwerthiant a gwireddu ei freuddwyd o sefydlu papur Cymraeg llewyrchus. Roedd papurau'r cwmni i gyd wedi cael adfywiad yn ystod y rhyfel, am reswm annisgwyl. Oherwydd dogni ar bapur argraffu, a oedd yn effeithio'n bennaf ar bapurau Prydain-gyfan, roedd llawer o gwmnïau mawr wedi dechrau hysbysebu yn y wasg ranbarthol neu leol. Felly byddai popeth o Woodbines i Andrews Liver Salts yn cael eu hysbysebu yn *Y Cymro*, oedd ar un adeg yn gyfrifol am draean holl incwm y cwmni. Roedd gan y papur argraffiadau lleol ar gyfer Môn, Arfon a Meirionnydd yn ogystal ag un cenedlaethol i weddill Cymru. Roedd Rowland Thomas yn fodlon cyflogi digon o staff i ddiwallu'r darllenwyr hynny, ac ymunodd nifer o bobl alluog â'r tîm. Doedd bygythiad y teledu ddim wedi dechrau brathu, ac roedd y Gymraeg yn dal yn iaith ddarllen naturiol i dalp helaeth o boblogaeth Cymru, gan gynnwys nifer o gyn-filwyr oedd yn ailgydio yn eu gwreiddiau ar ôl y rhyfel. O ran ei gynnwys a'i ddiwyg, roedd *Y Cymro* ymhell ar y blaen i unrhyw gyhoeddiad Cymraeg arall, a chododd ei gylchrediad i 26,000.

Y cyfnod hwn hefyd oedd oes aur ffotograffiaeth newyddiadurol, wrth i'r cylchgrawn lluniau ddod yn brif gyfrwng gwybodaeth i lawer aelwyd drwy'r byd gorllewinol. Ym Mhrydain, byddai mwy na miliwn o gartrefi yn derbyn y *Picture Post*, ac, am y tro cyntaf, roedd dweud stori trwy luniau yn cael yr un parch â'i dweud mewn geiriau. Nid atodiad dienw i waith y gohebydd oedd cyfraniad y tynnwr lluniau bellach, a daethai'n gydweithiwr a haeddai o leiaf yr un gydnabyddiaeth. Geoff Charles, yn bennaf trwy ei lun o Carneddog a Catrin, oedd y cyntaf i gyrraedd y statws hwnnw ymhlith ffotograffwyr y wasg Gymraeg.

Nid Geoff, serch hynny, oedd y cyntaf i gael ei gyflogi'n unswydd i dynnu lluniau i'r *Cymro*. Aeth yr anrhydedd honno i Ted Brown, mab i löwr o Bontypridd oedd wedi cartrefu yn Llanidloes ar ôl bod yn y Llynges adeg y rhyfel. Roedd wedi dechrau tynnu lluniau yn ystod ei flynyddoedd ar y môr, a daliodd ati yn ei fro newydd yn Sir Drefaldwyn. Trwy hynny y daeth i adnabod Geoff Charles, a drefnodd iddo gael cyfweliad gyda Rowland Thomas am swydd ar y *Monygomeryshure Express* yn y Drenewydd.

"Fe gynigiodd Mr Thomas y gwaith imi, ond faddeua i byth iddo fe," meddai Ted Brown yn Ionawr 2004. "Fe ddywedodd y byddwn i'n cael cyflog o ddwy bunt yr wythnos, a bod hynny'n hen

ddigon oherwydd 'mod i'n dal i gael pensiwn gan y Llynges!"

Pan alwais bryd hynny yn ei gartref yn y Felinheli roedd Ted Brown yn 88 oed a newydd gael gwybod ei fod yn dioddef o'r canser. Ond roedd yn sionc ei feddwl, yn finiog ei hiwmor, ac yn dyheu am yr haf, er mwyn cael hwylio'i gwch unwaith eto ar y Fenai. Dyna'r unig dro inni gyfarfod. Bu farw ddeufis yn ddiweddarach.

Roedd Ted wedi derbyn y cynnig gan y *Montgomeryshre Express,* ond symudodd yn fuan at *Y Cymro* ar wahoddiad John Roberts Williams. Bu Geoff Charles ac yntau'n gydweithwyr tan 1958 pan aeth Ted i weithio i'r BBC. Gyda dau ffotograffydd mor gystadleuol â'i gilydd, a'r un o'r ddau heb fod yn brin o'r styfnigrwydd sy'n un o gymwysterau'r swydd, doedd y bartneriaeth ddim bob amser yn un esmwyth.

"Yn bersonol, roedden ni'n ffrindiau mawr trwy'r blynyddoedd," meddai Ted. "Ond yn broffesiynol," ychwanegodd gan groesi ei fysedd, "roedden ni fel hyn."

Asgwrn y gynnen un tro oedd pa gamerâu y dylai ffotograffwyr y cwmni eu defnyddio. Roedd Geoff wedi symud o'r Drenewydd i ddod yn olygydd lluniau ar gyfer y cwmni yng Nghroesoswallt. Yn rhinwedd ei swydd, penderfynodd y dylai pob un o'r tynwyr lluniau ddefnyddio'r Leica – y camera bach hyblyg gyda ffilm 35 milimetr oedd wedi cyfrannu at lwyddiant cylchgronau fel *Picture Post.* Ond gwrthododd Ted Brown gefnu ar ei Voigtlander

traddodiadol, oedd yn fwy trwsgl ond yn cynhyrchu lluniau cliriach am fod y negyddion yn fwy. Bron drigain mlynedd wedyn roedd ei farn yr un mor gadarn. "Y Leica oedd y gorau i'r *Picture Post*, ond roedd eu dulliau argraffu nhw'n wahanol," meddai. "Roedd e'n gwneud i'n lluniau ni edrych fel weiren bigog, gyda'r holl ddotiau bach du. Dywedais wrth Geoff nad oeddwn i'n fodlon newid fy nghamera." Yn ddiweddarach, fe newidiodd y ffotograffwyr i gyd, gan gynnwys Geoff, gan droi at gamerâu oedd yn cynhyrchu negyddion 5x7 modfedd. Roedd Ted Brown yn gweld hynny'n fuddugoliaeth, ond mynnai Geoff mai'r rheswm am y newid oedd bod y camerâu Leica yn mynd yn hen.

Ymhlith y ffotograffwyr eraill yn y pencadlys yng Nghroesoswallt roedd un o'r enw Herbie Southall. Doedd yntau chwaith ddim bob amser yn gweld lygad yn llygad â Geoff, a fyddai'n ei gyhuddo o adael gormod o le gwag o gwmpas ymyl ei luniau yn hytrach na llenwi'r ffrâm. Ond roedd gan Herbie anfantais fel ffotograffydd – roedd yn hynod fyr ei olwg. Un noson dywyll, fe yrrodd ei Austin 7 i fyny ramp ac i mewn i du ôl lori wag oedd wedi ei pharcio ar stryd yng Nghroesoswallt. Tynnodd lun o'r sefyllfa cyn bagio allan.

Tra mai tynnu lluniau i'r *Cymro* yn unig y byddai Ted Brown – yn Sir Feirionnydd i ddechrau, ac yna o swyddfa newydd y papur yng Nghaernarfon – byddai Geoff yn gaeth i'w ddesg yng Nghroesoswallt am y rhan fwyaf o'i wythnos waith. Mae llawer o luniau'r cyfnod hwnnw sydd

yn ei gasgliad wedi eu tynnu ar gyfer papurau lleol y gororau: priodasau a chyfarfodydd y *Townswomen's Guild* yng Nghroesoswallt, gêmau pêl-droed yn Amwythig, sioeau garddio y mân bentrefi, a'r cyflenwad arferol o warcheg duon a threnau. Mae'n arwyddocaol mai'r llun o Carneddog oedd yr unig un o waith Geoff a gafodd ei gynnwys mewn atodiad a gyhoeddwyd yn 1957 i ddathlu chwarter canrif *Y Cymro*. Roedd y gweddill wedi eu tynnu gan Ted Brown, Robin Griffith – ffotograffydd ifanc o Edern yn Llŷn a ymunodd â'r staff yn 1950 – a Ron Davies o Aberaeron, a fu'n tynnu lluniau ar ei liwt ei hun i'r papur ar hyd y blynyddoedd. Ond yng nghanol ei holl alwadau eraill, byddai Geoff yn manteisio ar bob cyfle i dynnu lluniau i'r *Cymro*, ac er gwaetha'r gystadleuaeth rhyngddyn nhw, roedd yn uchel ei barch gan ei gydweithwyr. "Does dim dwywaith amdani, roedd e'n ffotograffydd da iawn, fyddai dim byd yn ei rwystro," meddai Ted Brown. "Ond roedd e hefyd yn lwcus – byddai'r straeon yn glanio dan ei drwyn!"

Un enghraifft o'i 'lwc' oedd damwain trên yr Irish Mail ym Mhenmaen-mawr yn Awst 1950. Doedd hwnnw ddim yn ddiwrnod da i Ted Brown. "Digwyddodd y ddamwain ar fore Sul, pan oeddwn i wedi mynd i'r Bermo i weld ffrindiau. Pan gyrhaeddais i'r tŷ dyma nhw'n dweud nad oedden nhw'n disgwyl fy ngweld gan eu bod wedi clywed ar y radio am y ddamwain trên ym Mhenmaen-mawr na wyddwn i ddim byd amdani cyn hynny. Felly fe ruthrais yn ôl yn y car, ond erbyn imi gyrraedd Penmaen-mawr roedd bron bopeth drosodd, a Geoff wedi bod yno o 'mlaen i. Roedd e'n ddigon ffodus i fod yn aros gyda pherthnasau ei wraig yn Neganwy, felly fe ddigwyddodd y ddamwain ar garreg ei ddrws. Roedd e'n fwy lwcus byth pan aeth i Ffrainc i weld ras geir Le Mans, a damwain yn digwydd reit o flaen ei lens."

Mae'n ystrydeb mewn sawl maes fod pencampwr yn *creu* ei lwc, ac roedd dwy enghraifft Ted Brown o 'lwc' Geoff Charles yn perthyn i ddau fyd oedd mor bwysig i Geoff – ceir a threnau. Y pethau hynny sy'n dod i feddwl Dyfed Evans, a benodwyd yn ohebydd i'r *Cymro* yn 1949, wrth gofio'i flynyddoedd yn teithio Cymru yng nghwmni Geoff:

"Roedd ganddo fo ddiddordeb mawr mewn ceir ac mi fydda'n gwneud profion ar rai newydd fydda'n dod allan. Sgwennu amdanyn nhw yn Saesneg y bydda fo, a fi fydda'n gorfod cyfieithu, oedd yn golygu dod o hyd i dermau Cymraeg.

"Roedd o'n ddreifar da iawn hefyd, wedi pasio'r Advanced Driving Test. Dwi'n ei gofio fo efo hen Morris 8 pen meddal, oedd yn ara deg felltigedig yn mynd i fyny gelltydd, ond unwaith y cyrhaedda fo'r top mi fydda'n mynd fel jehiw ar y ffordd i lawr.

"Yr adeg honno mi fydda'r ddau ohonon ni'n mynd ar sgowt ar hyd a lled y wlad yn chwilio am straeon, gan alw am sgwrs efo hwn a'r llall, a'r rheiny'n deud rhywbeth oedd yn rhoi syniad am stori. Does dim cymaint o hynny'n digwydd heddiw.

"Ac wrth gwrs mi fydda wrth ei fodd yn tynnu lluniau trenau. Doedd gen i ddim byd i'w ddweud

wrthyn nhw, ond roedd Geoff yn 'nabod pob un, yn gwybod faint o olwynion mawr a faint o rai bach oedd gan bob injan."

Oherwydd ei ddiddordeb mewn ceir y cafodd Geoff Charles luniau mwyaf dramatig, ac erchyll, ei yrfa. Doedd ganddo ddim bwriad tynnu llun pan aeth ar ei wyliau i Ffrainc yn 1955 i wylio ras geir enwog Le Mans. Ond aeth â chamera Rolleicord bychan ar y daith, rhag ofn i rywbeth ddigwydd. Yr hyn a ddigwyddodd oedd i gar Mercedes y Ffrancwr Levecq fynd allan o reolaeth a phlymio i ganol y dorf gan ladd 80 o bobl. Geoff oedd y ffotograffydd agosaf ar y trychineb. Disgrifiodd y profiad yn *Y Cymro* yn 1975:

"Roedd tri ohonon ni newydd fod yn bwyta picnic y tu ôl i'r stand, a finnau ar hanner gosod ffilm yn y camera pan ddaeth sŵn byddarol, fel plentyn yn tynnu ffon ar hyd ffens, a dyma gwmwl glas mawr yn codi uwchben y stand.

"Wrth inni redeg yno roedd darnau o deiars yn saethu i'r awyr a phobol yn sgrechian. Y peth cyntaf welais i oedd dyn ar lawr yn waed i gyd ac offeiriad uwch ei ben. Roedd rhai pobol wedi marw cyn i ni eu cyrraedd. Doedden nhw ddim yn codi arswyd arna i – doedden nhw ddim fel cyrff ond yn debycach i fodelau cwyr o ffenest siop. Un peth dychrynllyd oedd gweld llaw wedi ei thorri i ffwrdd, a wats yn dal i dician ar yr arddwrn.

"Roedd fy ffrindiau'n gofidio na fedren nhw wneud dim byd i helpu. Ond doedd gen i ddim dewis ond gwneud y peth greddfol, sef tynnu lluniau. Roeddwn wedi tynnu chwe ffilm cyn sylweddoli beth oeddwn i'n ei wneud. Ond mae rhai o'r lluniau'n dangos bod yna gryndod yn fy nwylo."

Roedd streic trenau ym Mhrydain ar y pryd, ond aeth gohebydd y *Daily Mirror* â'r ffilmiau yn ôl i Brydain, lle cyhoeddwyd hwy yn y *Mirror*, *Y Cymro* a sawl cyhoeddiad arall trwy'r byd.

Le Mans

Gyferbyn, a'r dudalen hon: Trychineb ras geir Le Mans,
1955, pan blymiodd car i ganol y dorf gan ladd 80 o bobl

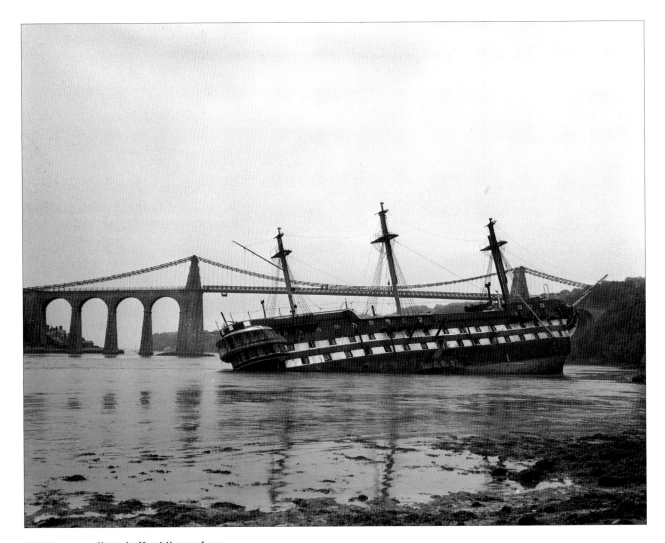

*HMS Conway, llong hyfforddi ar gyfer y
Llynges, ar y creigiau yn Afon Menai, 1953*

Y Parchedig J.W.Jones, ficer Llanelltud,
yn cael ei achub o'i gar wedi damwain, 1956

Agoriad swyddogol grid gwartheg cyntaf
Prydain, ar y Berwyn, 1952

'Y Cymry yn Llundain': cwryglau o Abercych
a Chilgerran ar Afon Tafwys fel rhan o
ddathliadau Gŵyl Dewi 1953

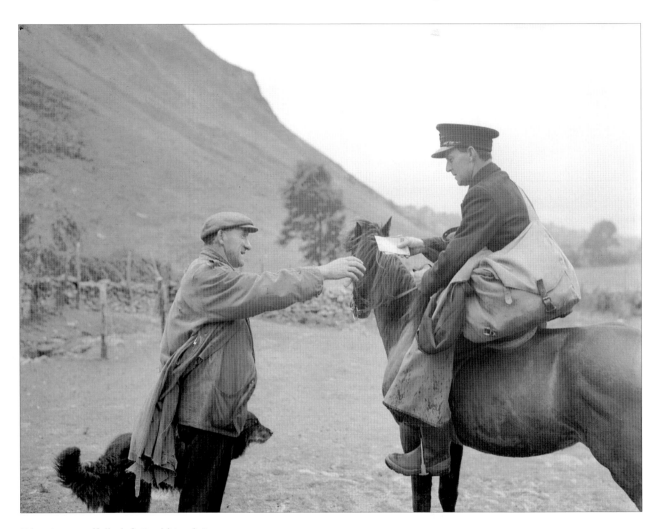

*Y 'postmon ceffyl' olaf: David Lewis Jones,
ardal Soar y Mynydd, 1955*

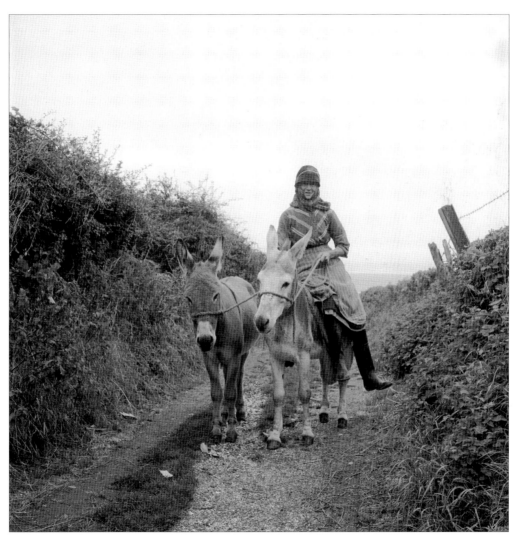

*Lettice Rees, 74 oed ac yn dal i gasglu cocos
yng Nghefn Sidan, 1962*

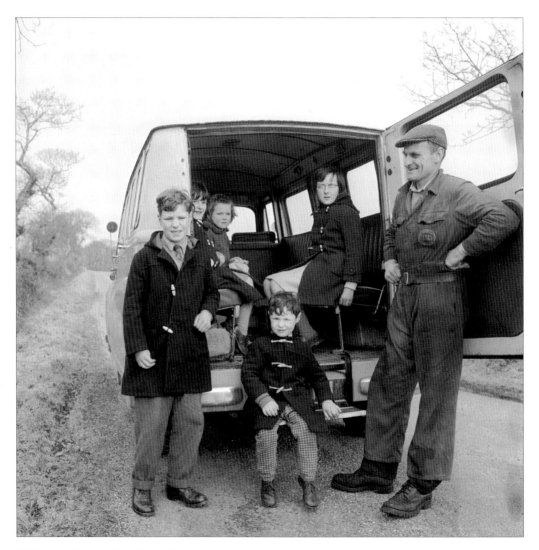

*Wil Sam y dyn garej yn cludo plant i'r
ysgol, cyn troi'n sgwennwr amser llawn,
1961*

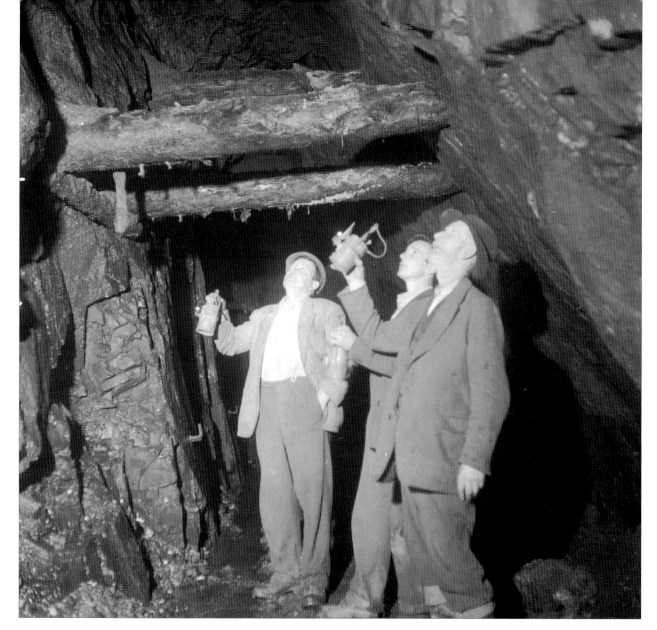

*Archwilio'r to yng ngwaith aur Clogau ger y
Bont-ddu, yr unig gloddfa aur ym Mhrydain
oedd yn dal i weithio, 1960*

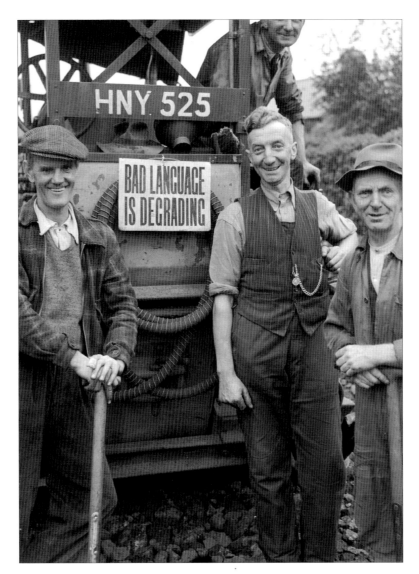

Bois yr hewl, Pontardawe, 1951

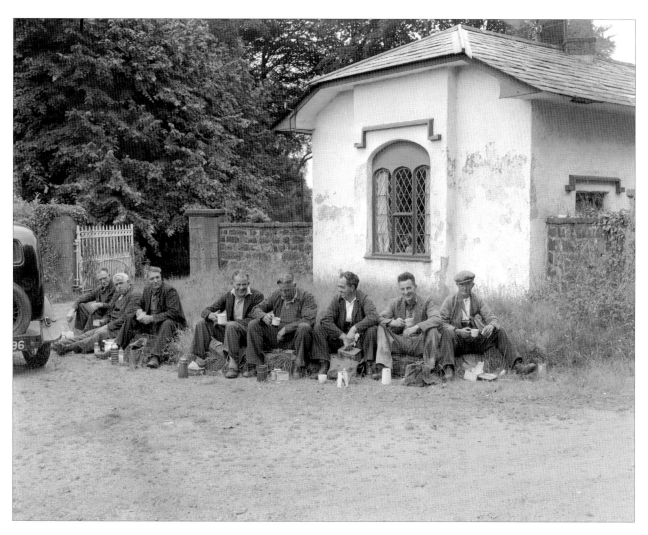

Dynion ffordd, Bodegroes ger Pwllheli,
1958

Dwy grefft, un gweithdy. Y cerflunydd
Jonah Jones a 'Sioni Winwns' o Lydaw yn
rhannu adnoddau, Tremadog, 1962

Gyferbyn: Siop y barbwr, Dolgellau, 1955

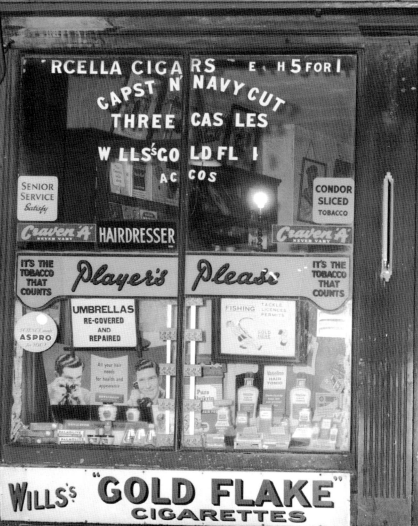
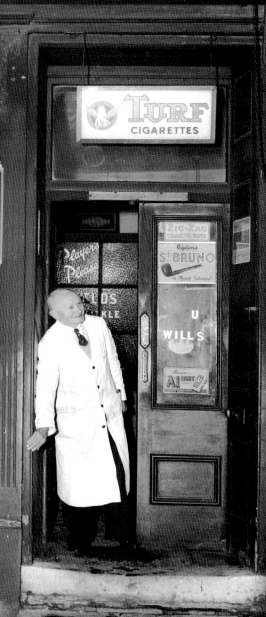

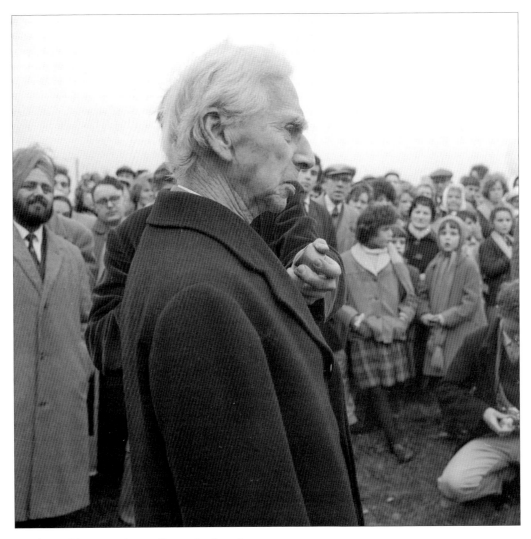

*Yr athronydd Bertrand Russell yn cyfarch torf o
700 a ddaeth i'w gartref ger Porthmadog i gefnogi
ei safiad dros heddwch adeg helynt Ciwba, 1962*

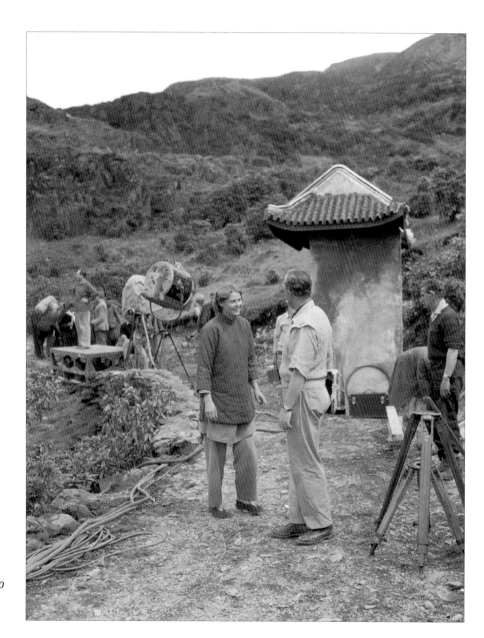

Ingrid Bergman yn ystod ffilmio
Inn of the Sixth Happiness,
Beddgelert, 1958

Ryan Davies a Charles Williams, 1967

10 Y Cymro Saesneg

Tan yn gymharol ddiweddar, byddai'r is-deitl *'The Welshman'* yn cael ei ddangos ar dudalen flaen *Y Cymro* o dan y prif deitl. Am gyfnod ar ddechrau'r pumdegau byddai papur Saesneg ei iaith ar werth yn y De, gyda *The Welshman* yn brif deitl a *Y Cymro* yn fach oddi tano. Dyna un arall o fentrau diddorol ond byrhoedlog cwmni Woodall – un a roddodd gyfle i Geoff Charles a'i gydweithwyr dreulio tipyn o amser y tu allan i gadarnleoedd *Y Cymro*.

"Mi fydda'r papur yn cael ei wneud yng Nghroesoswallt a rhyw naw mis barodd o," meddai John Roberts Williams, oedd yn olygydd ar hwnnw hefyd. "O ran ei gynnwys roedd o'n ddigon tebyg i'r *Cymro*, ac mi gododd y cylchrediad i tua thair mil. Ond roedd 'na broblemau efo cael papur argraffu a hyn a'r llall, ac mi benderfynodd Rowland Thomas roi'r gorau iddo fo. Un broblem oedd nad oedd Rowland Thomas yn fodlon inni ei werthu fo yn y Gogledd rhag ofn iddo effeithio ar werthiant *Y Cymro*, ond fasa hynny ddim wedi digwydd yn fy marn i."

Roedd gan y *Welshman* swyddfa yn Heol Westgate yng Nghaerdydd, lle'r oedd pencadlys cwmni Hughes a'i Fab wedi symud. Byddai Geoff Charles a Ted Brown yn eu tro yn treulio tipyn o'u hamser yn y fan honno, gyda Geoff yn ysgrifennu erthyglau i'r papur yn ogystal â thynnu lluniau.

"Fe fydden ni'n gwersylla yn y swyddfa ambell waith, yng nghanol y llyfrau," meddai Ted Brown. "Roedden ni'n crwydro ar hyd a lled y De yn casglu deunydd, ac yn llongyfarch ein hunain wrth i'r papur ddechrau ennill ei blwy. Ac yna fe ddaeth Rowland Thomas â'r cyfan i ben, oedd yn drueni."

Ond doedd Dyfed Evans ddim yn hiraethu gymaint ar ôl y *Welshman*. "Dim ond ers dwy flynedd o'n i wedi dechrau ar *Y Cymro*, a dyma gael fy anfon ar fy mhen fy hun bach i aros mewn lojins yn Abertawe i weithio ar y peth Saesneg 'ma, oedd yn antur fawr i mi. Wyddwn i ddim i ble i droi. Ar ôl imi ddod o hyd i straeon mi fydda Geoff yn dod i lawr i dynnu lluniau ar gyfer tair neu bedair ohonyn nhw. Mi ddois i o fanno gynta medrwn i – mi barodd y papur am dipyn bach ar ôl i mi adael."

Bu'r *Welshman* yn destun cynnen yn Abertawe, lle'r oedd papurau oedd yno eisoes yn gwrthwynebu'r gystadleuaeth ar adeg pan oedd cyflenwad papur argraffu yn dal i gael ei gyfyngu wedi'r rhyfel. Cred rhai i hynny brysuro rhywfaint ar ei dranc, ond yn ei lyfr *The Advertizer Family* mae Robbie Thomas, aelod o'r teulu oedd yn berchen y cwmni, yn dweud i'r papur ddod i ben am fod ei gylchrediad ymhell o dan y targed o 15,000, a'i fod felly yn rhy gostus i'w gynnal.

Un o ganlyniadau'r fenter yw bod casgliad Geoff Charles yn cynnwys mwy o luniau o'r De, gan gynnwys cofnodion gwerthfawr o'r diwydiant glo, na fyddai ynddo oni bai am *Y Cymro* Saesneg.

Tryweryn

*Cyn y dilyw: Euron ac Eurgain Prysor Jones
yng nghae Tynybont, Capel Celyn, 1957*

Thomas Jones, bardd gwlad a'i fab John Abel, adroddwr, 1957

Cneifio olaf Capel Celyn

*Paned ar y bws, wrth i'r pentrefwyr
fynd â'u protest i Lerpwl, 1956*

Cyrraedd y ddinas, a Gwynfor Evans yn eu harwain

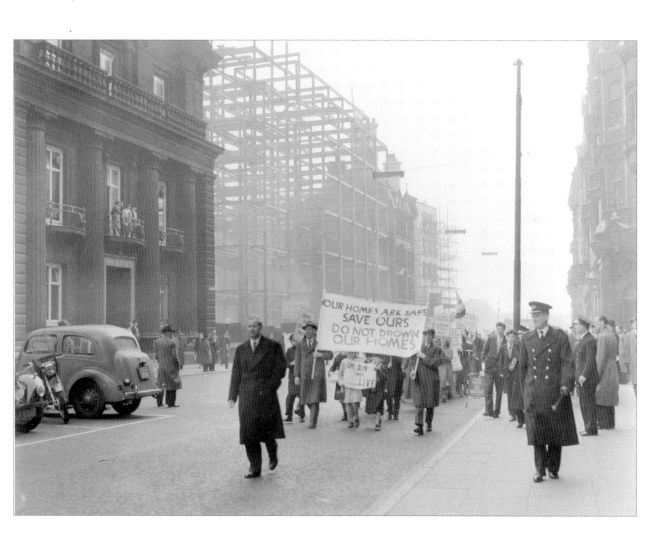

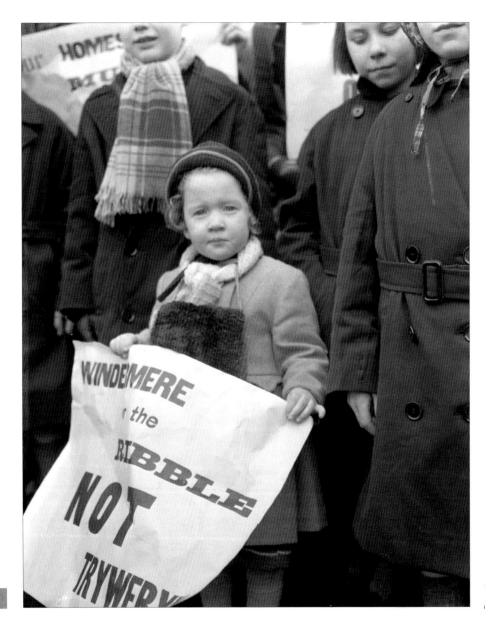

Y brotestwraig ieuengaf,
Eurgain Prysor Jones

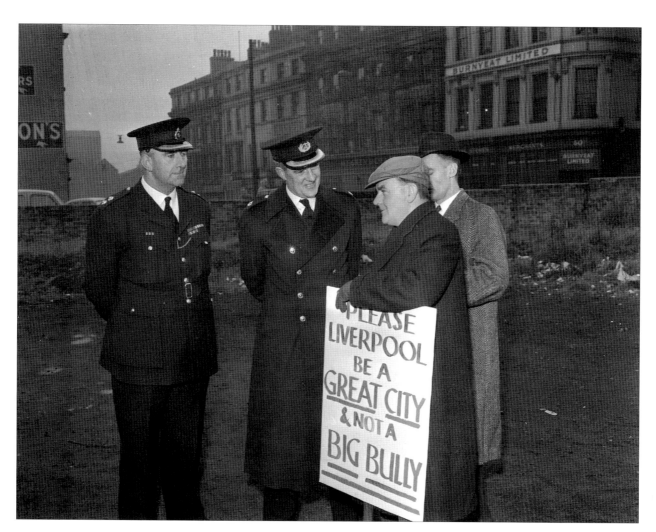

Y Parchedig Gerallt Jones, a'i boster yn gri o'r galon

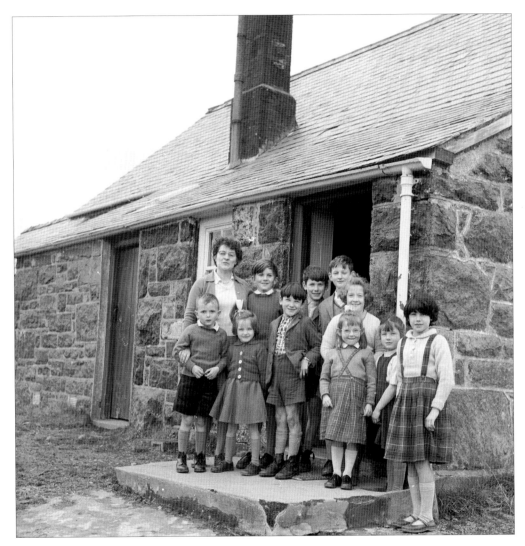

Wythnos olaf yr ysgol, 1963

Gyferbyn: Deiniol Prysor Jones

Y gwaith yn mynd rhagddo

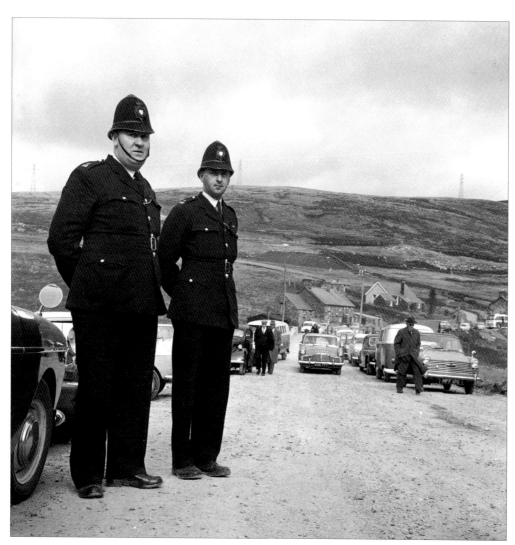

Plismona oedfa olaf y capel, 1963

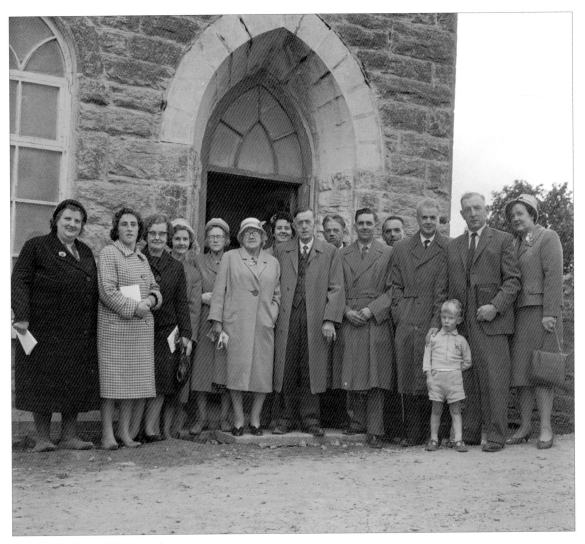

Cynulleidfa datgorffori'r capel

Deiniol Prysor Jones ac adfeilion y pwlpud

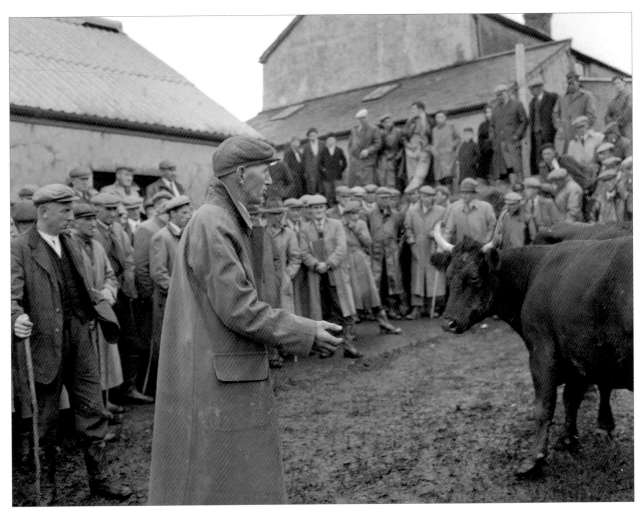

Arwerthiant fferm Gwerngenau

Gyferbyn: John William a Mabel Evans yn cau drws Y Garnedd Lwyd am y tro olaf

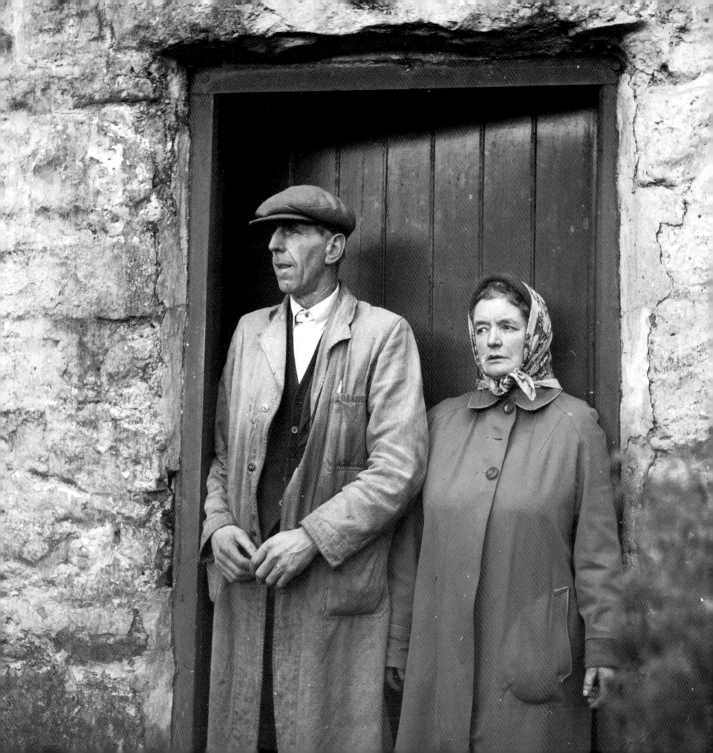

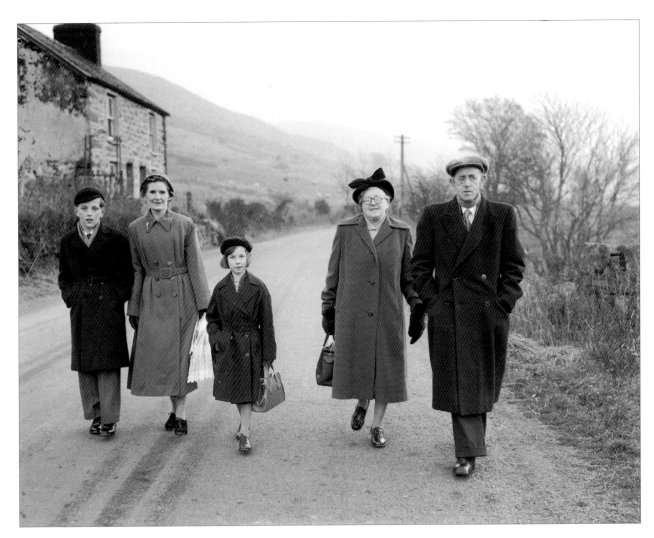

Teuluoedd Cae Fadog a'r Gelli yn ffarwelio â'u cwm

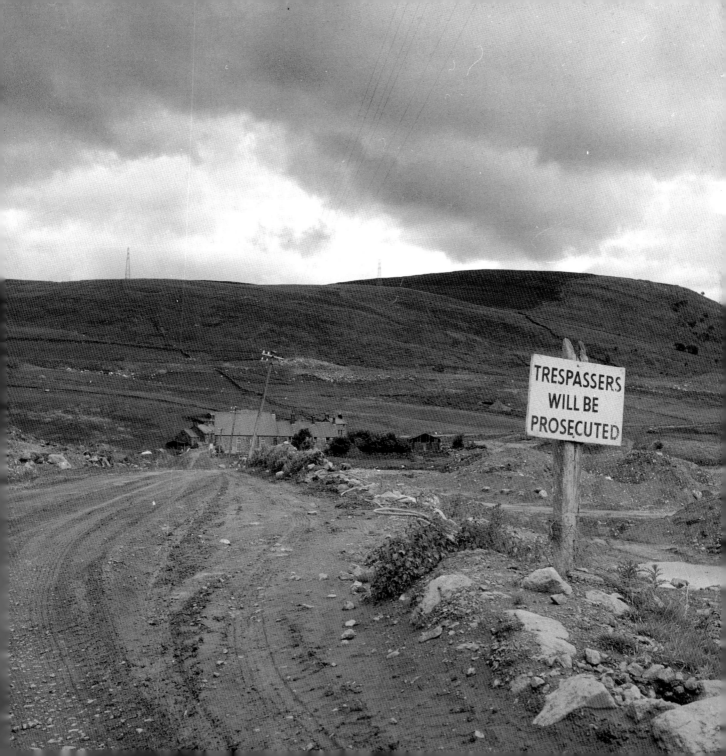

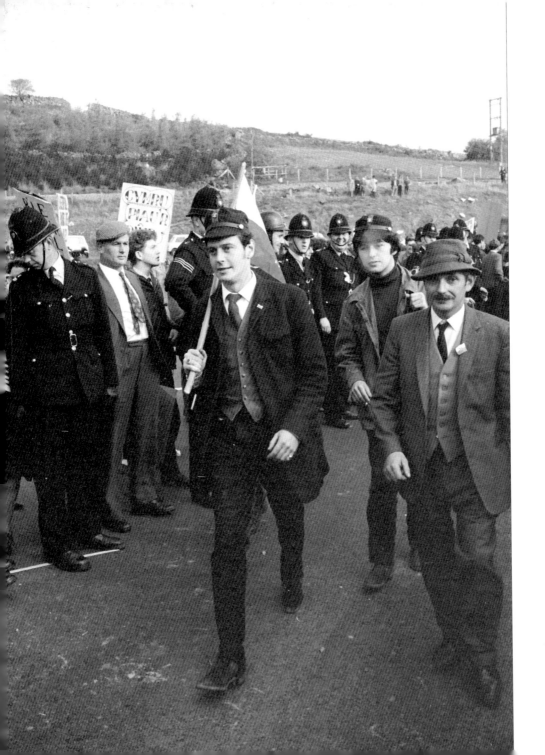

Agoriad swyddogol y gronfa ddŵr, 1965: Caio Evans yn lifrai Byddin Rhyddid Cymru, ac Eirwyn Pontshân yn ei het

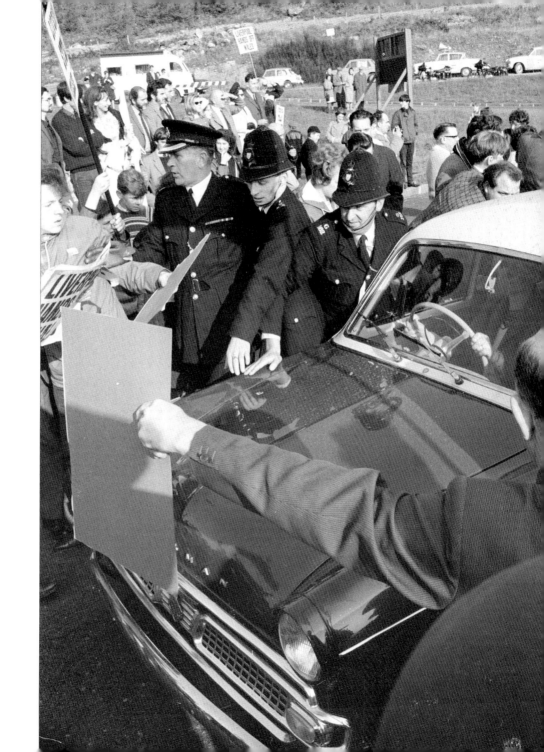

Croeso cynnes y dorf
i'r gwahoddedigion

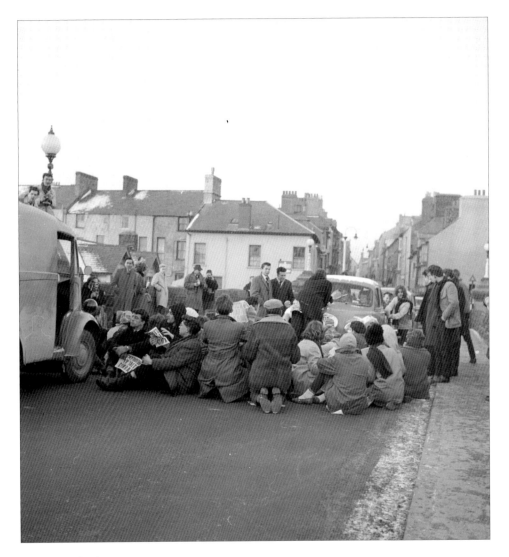

Pont Trefechan

Protest dorfol gyntaf Cymdeithas yr Iaith,
Aberystwyth 1963

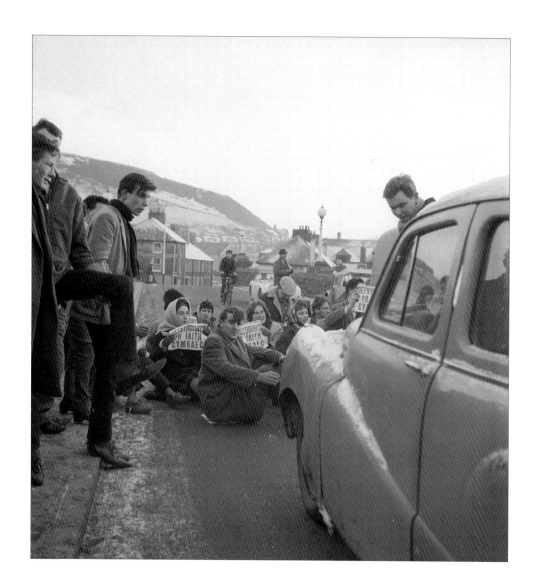

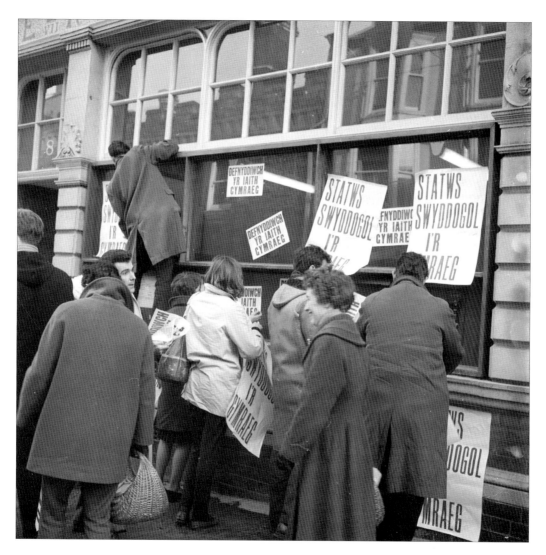

Gyferbyn: Yn ôl Geoff Charles doedd gan y bobl leol fawr o gydymdeimlad â phrotestwraig a gwympodd yn ystod y gwrthdaro

Gosod posteri ar Swyddfa Bost Aberystwyth

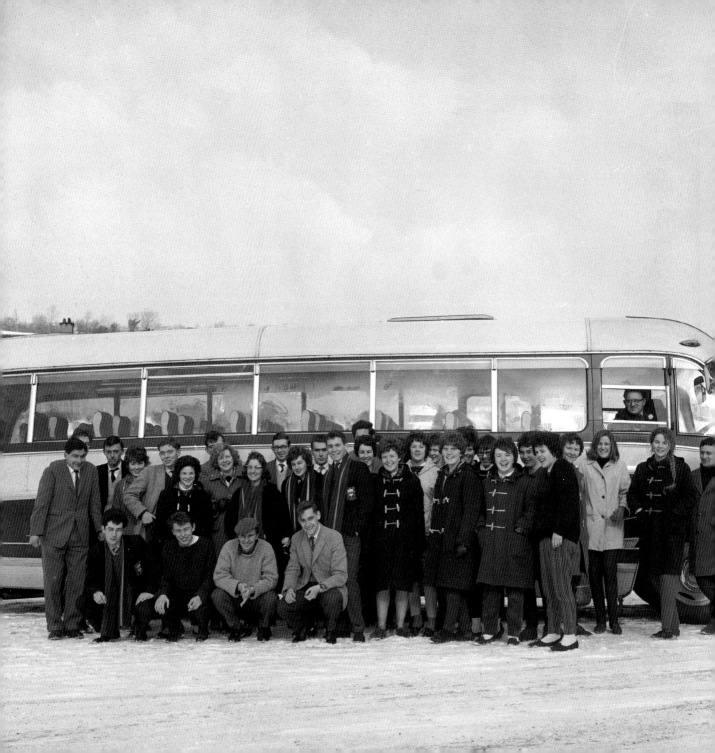

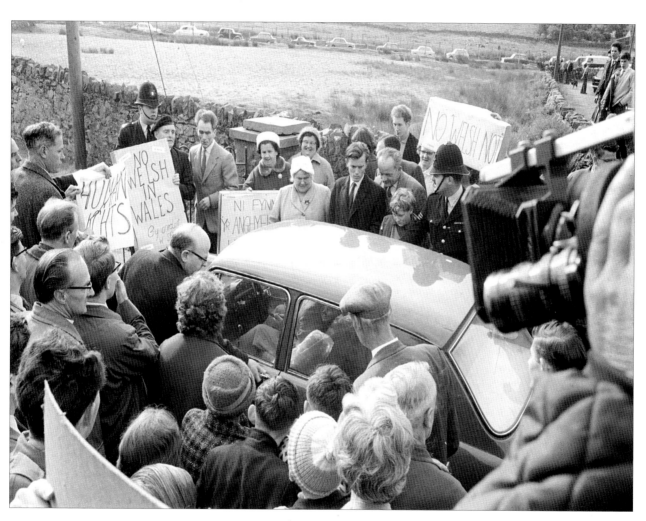

'Welsh Not'

Gyferbyn: Llond bws o fyfyrwyr Bangor
a fu'n rhan o'r brotest ar Bont Trefechan

Protest iaith arall, yn erbyn Sais o'r enw Brewer-Spinks
a ddiswyddodd ddau weithiwr am siarad Cymraeg
yn ei ffatri yn Nhanygrisiau, 1965

Ysgol Bryncroes, 1970: Dafydd Iwan ac Emyr Llywelyn yn tynnu giât yr ysgol ym Mhen Llŷn, wrth i Gymdeithas yr Iaith ei hailagor wedi i Awdurdod Addysg Sir Gaernarfon ei chau

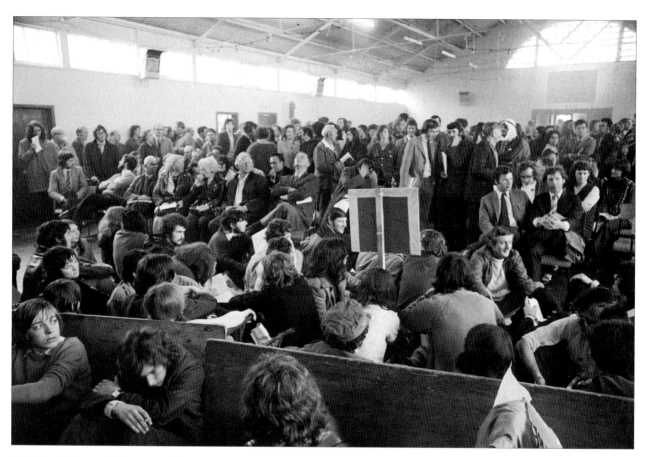

Troi'r byrddau: Aelodau Cymdeithas yr Iaith yn rhwystro arwerthiant tai yng Nghaernarfon mewn protest yn erbyn tai haf, 1972

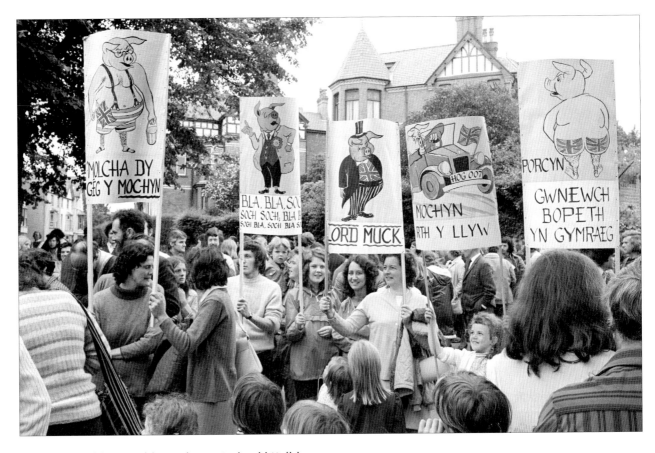

Protest Cymdeithas yr Iaith yn erbyn yr Arglwydd Hailsham,
Bangor, 1972. Roedd yr Arglwydd Ganghellor, Quintin Hogg gynt,
wedi cymharu'r Gymdeithas â'r 'baboons of the IRA',
a'r Gymdeithas yn ei alw yntau'n fochyn

11 Newid Byd

Ar yr wythfed ar hugain o Dachwedd 1958, symudodd Geoff Charles a'i deulu o Groesoswallt i fyw ym Mangor. Roedd y dyddiad yn glir yn ei gof ac yn bwysig yn ei yrfa, gan mai dyna'r tro cyntaf iddo ddod yn ffotograffydd llawn amser i'r *Cymro*. Fyddai dim mwy o briodasau yng Nghroesoswallt, dim mwy o ddadlau gyda thynwyr lluniau eraill ynglŷn â pha ffilm neu gamera oedd fwyaf addas. Ychydig cyn iddo symud, yn ôl y cofnod o'i atgofion sydd yn y Llyfrgell Genedlaethol, roedd wedi rhoi ei fryd ar fod yn olygydd papur yr oedd y cwmni'n ystyried ei gyhoeddi ar gyfer Wellington, Swydd Amwythig, ond ddaeth y fenter honno ddim i fodolaeth. Dyna pryd yr awgrymodd John Roberts Williams y dylai symud i swyddfa'r *Cymro* yng Nghaernarfon. Ac roedd Geoff ar ben ei ddigon. "Roeddwn i'n rhydd i deithio efo'r gohebwyr i bob rhan o Gymru, i dynnu'r lluniau gorau oedd ar gael. Beth allai fod yn well!" Mae'r newid byd yn cael ei adlewyrchu yn nhrwch a chynnwys y cyfrolau yn ei archif yn y Llyfrgell Genedlaethol. Nid yn unig mae cynnydd mawr yn nifer y negyddion o'r dyddiad hwnnw ymlaen, ond mae'r rhan fwyaf yn ehangach eu hapêl na'r rhai cyn hynny gan eu bod wedi eu tynnu ar gyfer cynulleidfa genedlaethol.

Er bod hyn yn gychwyn perthynas fwy llewyrchus rhwng Geoff Charles a'r *Cymro*, eto i gyd fe ddigwyddodd ar ddechrau cyfnod o ddirywiad o ran y papur ei hun, a sawl cyhoeddiad tebyg yng Nghymru a thu hwnt. Ddwy flynedd ynghynt, roedd *Picture Post*, a fu'n gymaint o ysbrydoliaeth i Geoff a'i gyd-ffotograffwyr, wedi dod i ben. Roedd y prif eglurhad i'w weld mewn llun craff a dynnodd Geoff yn fuan wedyn yng Nghaernarfon. Tra bo llawer o'i luniau gorau yn dangos pethau oedd ar fin diflannu, arwydd o'r dyfodol oedd hwn, a ddangosai goedwig o erialau teledu ar doeau tai un o strydoedd y dref.

Disgynnodd cylchrediad *Y Cymro* o 25,000 yn 1956 i 20,500 yn 1958, i 15,700 yn 1962, a llai na hanner hynny erbyn diwedd y chwedegau. Un rheswm am hynny oedd bod gan y cwmni lai o adnoddau i hyrwyddo'r papur. Roedd dileu'r dogni ar bapur argraffu wedi rhoi'r fantais o ran hysbysebu yn ôl i'r papurau Prydeinig, gan achosi cwymp yn incwm papurau Woodall's. Ond y brif ffactor, fel yn achos *Picture Post*, oedd y bocs yn y gornel, oedd yn prysur ddisodli'r gair printiedig fel ffynhonnell adloniant a gwybodaeth.

Roedd yn hanfodol, o ran dyfodol yr iaith, fod y cyfrwng newydd yn datblygu gwasanaeth Cymraeg, ond wrth i hynny ddigwydd, bu'n ergyd ychwanegol i'r *Cymro*. Cafodd llawer o'r gweithwyr mwyaf galluog eu denu gan gyffro arloesol a chyflogau uwch y byd darlledu. Ymhlith y darlledwyr a fu'n bwrw'u prentisiaeth ar *Y Cymro* roedd Meredydd Evans, T. Glynne Davies ac Idris Roberts. At y BBC hefyd yr aeth dau gyd-ffotograffydd i Geoff Charles – Robin

Griffith yn rheolwr stiwdio a pheiriannydd sain yng Nghaerdydd, a Ted Brown yn ddyn camera gyda'r BBC ac yna HTV ym Mangor. Wedyn, fe ymunodd y golygydd galluog John Roberts Williams â menter fyrhoedlog Teledu Cymru yn 1962, cyn dod yn gyfrifol am raglen *Heddiw* BBC Cymru.

Mae'n eironig mai Geoff Charles, yr unig un o'r tri ffotograffydd dawnus oedd â phrofiad o saethu a golygu ffilmiau, oedd yr unig un na chafodd ei demtio gan y cyfrwng newydd. Yn ôl ei atgofion yn y Llyfrgell Genedlaethol, fe gynigiwyd gwaith iddo gan Hywel Davies, pennaeth y BBC yn y gogledd, ond gwrthododd fynd. Byddai wedi gorfod prynu ei offer ei hun heb sicrwydd ynglŷn â faint o waith fyddai ar gael, ond yn fwy na dim roedd ganddo ormod o deyrngarwch i'r *Cymro*. Mae'n siŵr bod y rhyddid a gâi gan y cwmni i wneud ceiniog neu ddwy trwy wasanaethu cyhoeddiadau fel y *Farmers' Weekly* hefyd yn help i wrthsefyll temtasiynau ariannol y byd darlledu.

Pe byddai Geoff Charles wedi gadael *Y Cymro* yr adeg honno byddai ffotograffiaeth Cymru wedi bod ar ei cholled. Os oedd cylchrediad y papur yn gostwng, roedd y wlad yr oedd yn cofnodi ei hynt a'i helynt yn mynd trwy gyffroadau mawr. Stori fwyaf y cyfnod oedd boddi Tryweryn, ac fe'i cofnodwyd yn feistrolgar trwy gyfrwng camera Geoff Charles: yr archwilio tir cyntaf; datgorffori'r capel; cau'r ysgol; gwagio aelwydydd a phrotest fawr yr agoriad swyddogol. Does yr un ffilm na rhaglen deledu wedi llwyddo i gyfleu ing Capel Celyn i'r un graddau â'r

delweddau llonydd, aflonydd yma gan Geoff Charles.

Fel yn achos llawer o'r newyddiaduraeth orau, roedd wedi ei gorddi i'r byw gan yr hyn oedd yn digwydd o flaen ei lens. Nid gwaith oedd hyn bellach, ond cenhadaeth. Cyn y bleidlais seneddol ar y Mesur a roddodd sêl bendith ar gynllun Corfforaeth Lerpwl, bu'n tynnu lluniau ar gyfer pamffledyn gan y Pwyllgor Amddiffyn, a anfonwyd i bob Aelod Seneddol o Gymru. Er mai colli'r dydd a wnaed yn y diwedd, roedd Geoff wrth ei fodd yng nghanol y terfysg ar ddiwrnod yr agoriad, pan darfwyd ar geir y gwesteion a boddi'r areithiau. "Roedd hwnnw'n ddiwrnod bendigedig – dim byd rhy ffyrnig, ond pawb yn dangos eu teimladau."

Roedd y polareiddio yng Nghymru ar ei fwyaf ffyrnig erbyn i mi ymuno â'r *Cymro* yn 1969, a'r ffens yr oedd disgwyl i newyddiadurwyr eistedd arni yn mynd yn feinach bob dydd. Roedden ni'n dal i wneud llawer o'r straeon hiraethus am bethau oedd yn diflannu, ond roedd mwy a mwy o amser a gofod yn cael eu neilltuo i brotestiadau Cymdeithas yr Iaith. Roedd hynny'n wrthun i lawer o'i genhedlaeth, ond nid i Geoff Charles.

Yn ôl Llion Griffiths, golygydd y papur ar y pryd, "Er gwaetha'i gefndir di-Gymraeg roedd gan Geoff ymwybyddiaeth Gymreig, a phan ddechreuodd protestiadau'r Gymdeithas yn y chwe degau roedd fel pe bai wedi darganfod allwedd i rywbeth oedd wedi bod ar goll yn ei fywyd tan hynny. Ar ôl pob protest mi fyddai ar y ffôn yn dweud ei fod 'wedi cael llun da o'r bois'."

Roedd hynny wedi dechrau gyda'r brotest fawr gyntaf, ar Bont Trefechan yn Ionawr 1963, a ddisgrifiwyd fel hyn gan Geoff:

"Roedd 'na rywbeth diniwed yn y peth rywsut, wrth i blant Cymru ddod i Aberystwyth ar ddiwrnod dychrynllyd o oer ac eira ar y ffyrdd. Y peth mwya trist oedd gweld criw o bobol ifanc yn gosod posteri ar Swyddfa'r Post yn Aberystwyth a chriw o lanciau'r dre yn eu tynnu nhw i lawr. Roedd ieuenctid Cymru wedi eu rhannu, un hanner yn ceisio dinistrio'r hyn roedd yr hanner arall yn ceisio'i wneud ar gost fawr iddyn nhw'u hunain.

"Ar y bont roedd pobol yn ceisio gwthio'r protestwyr o'r ffordd efo'u ceir. Roedd un brotestwraig wedi cael ei tharo'n anymwybodol, a'r heddlu'n gwneud dim. Ro'n i'n gwybod, rywsut, bod rhywbeth mawr yn digwydd ac y byddai effaith hyn ar Gymru am amser hir iawn."

Gyferbyn: Yr erialau teledu ar bob to a
symbylodd y llun o stryd yng Nghaernarfon,
1964.

Ffilmio Ifas y Tryc yng Nghricieth, 1967.
Ted Brown, gynt o'r Cymro, yw'r dyn camra,
yr awdur Wil Sam sy'n eistedd wrth ei ochr,
Rhydderch Jones yw'r trydydd o'r dde a Stewart
Jones, neu Ifas, sy'n amseru pethau

Gwenlyn Parry, awdur Saer Doliau, *1966*

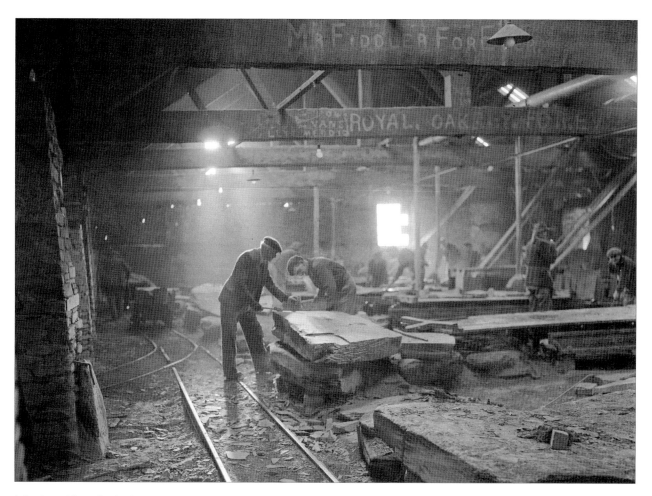

'*Llwch oedd y gelyn*': *Chwarel y Foty,*
Blaenau Ffestiniog, 1950

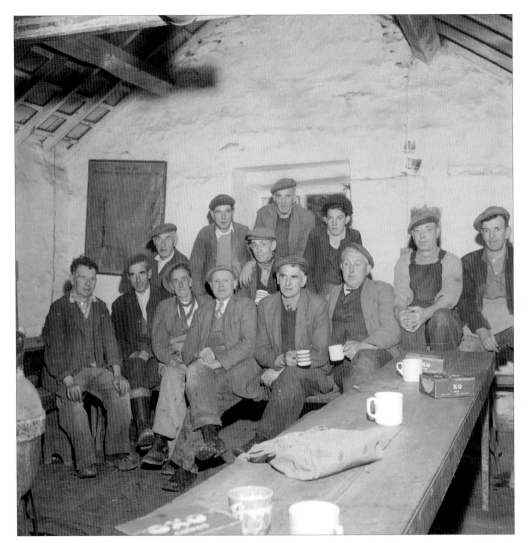

Caban chwarel y Foty wythnos cyn ei chau, 1962

Y cyn-chwarelwr William Williams a'i gi ar safle Chwarel Dinorwig oedd newydd gau, 1969

Y trên olaf i gyrraedd gorsaf Caernarfon cyn cau'r lein, 1972

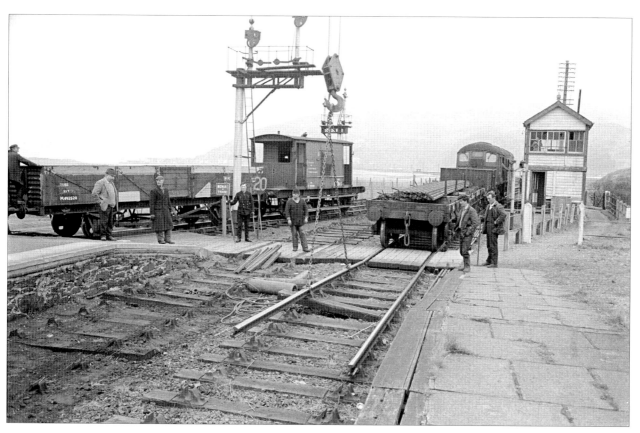

Codi rheiliau Morfa Mawddach wedi cau'r lein o Riwabon i'r Bermo, 1969

*Dathlu canmlwyddiant sefydlu'r Wladfa ym
Mhatagonia, Lerpwl, 1965. Merched Aelwyd
Lerpwl yng ngwisgoedd y cyfnod*

Torf yn mynd ar y llong
i ail-greu cychwyn mordaith y Mimosa

Cymru ranedig 1969: Poster ar ffenest car yng Nghaernarfon…

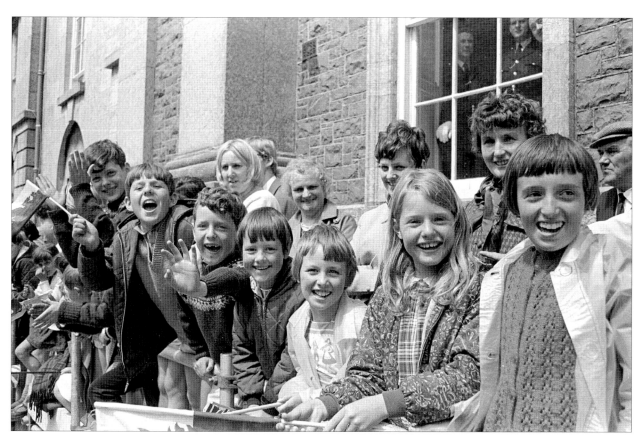

…a chroeso rhai o blant Caernarfon i'r Tywysog

Cynan yn ei elfen gyda'i westai brenhinol
ar lwyfan Eisteddfod y Fflint…

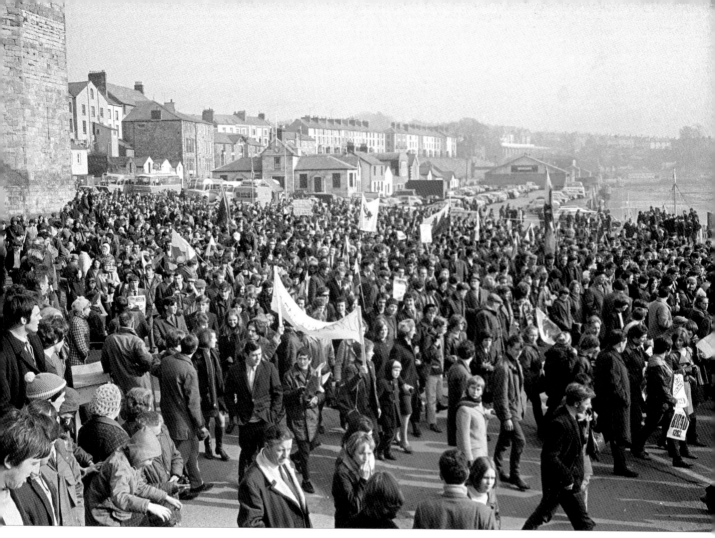

…a rali fawr Cymdeithas yr Iaith ddydd Gŵyl Dewi 1969
i wrthwynebu'r Arwisgo

Syr Clough Williams Ellis, pensaer,
Plas Brondanw, 1973

Myra Williams, merch trwsio watshis,
Amlwch, 1971

Kate Roberts yn gwrando a John Gwilym Jones yn areithio, yng nghyfarfod cyflwyno Cae'r Gors, hen gartref Dr Kate i'r genedl, 1971

*Yr olwyn fawr yn nyddiau olaf parc
adloniant enwog y Marine Lake, Rhyl, 1970
– a thraed y ffotograffydd ar waelod y llun!*

Y gwneuthurwr hwyliau Kale yn ei weithdy ym Mangor, 1971

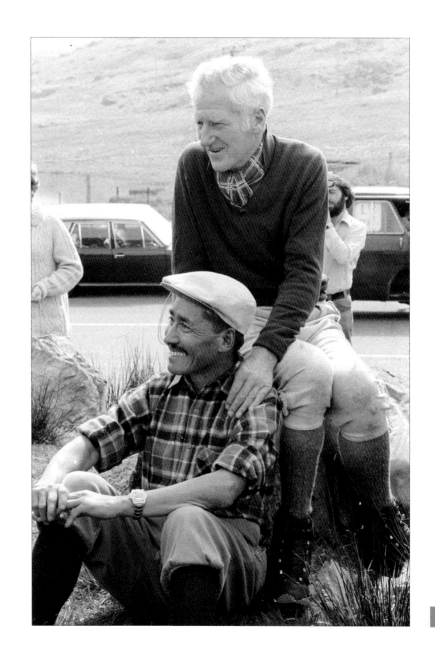

Tensing Norgay a Syr John Hunt, arwyr concwest gyntaf Everest ugain mlynedd ynghynt, yn aduniad y tîm llwyddiannus ym Mhenygwryd, 1973

159

Dafydd Wigley yn ennill sedd gyntaf
Plaid Cymru mewn etholiad cyffredinol,
Caernarfon, 1974…

…a'r dorf yn dathlu

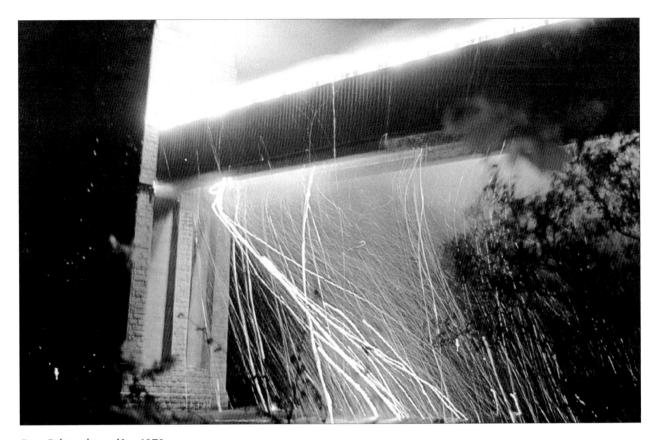

Pont Britannia ar dân, 1970

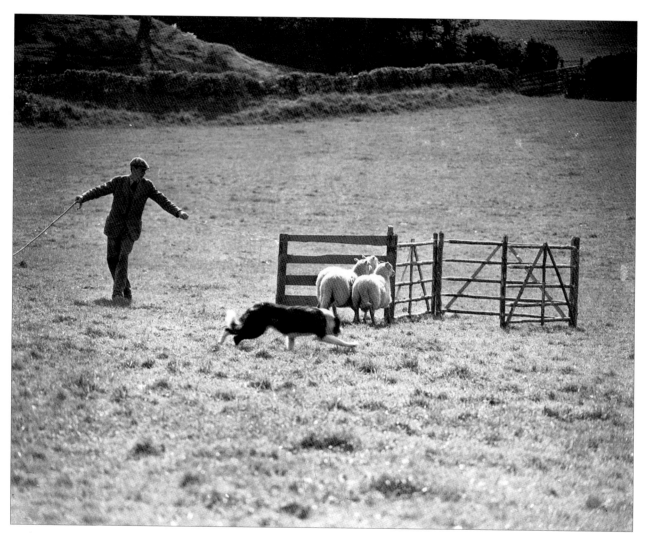

Corlannu defaid, Llanwddyn

12 Eisteddfota

Erbyn iddo ymddeol yn 1975, roedd gan Geoff Charles gasgliad o fathodynnau 'Y Wasg' yn mynd yn ôl cyn belled â Phrifwyl Machynlleth yn 1937. Ar wahân i fwlch neu ddau pan amharodd y rhyfel ar y Genedlaethol, roedd wedi bod yn tynnu lluniau ym mhob un yn ystod y cyfnod hwnnw, a daliodd i wneud hynny wrth ei bwysau am rai blynyddoedd ar ôl ymddeol. Roedd wythnos gyntaf Awst yn un gyffrous i staff *Y Cymro,* gyda rhifyn arbennig yn cael ei gyhoeddi ar y dydd Gwener yn ogystal â'r rhifyn arferol. Byddai'n wythnos brysur i'r tynwyr lluniau, yn enwedig yn eisteddfodau'r De, ymhell o'r pencadlys.

"Dyna un wythnos pan oedd Geoff a finnau'n dibynnu'n llwyr ar y naill a'r llall," meddai Ted Brown. "Unwaith y byddai'r coroni drosodd ar y dydd Mawrth, byddai un ohonon ni'n neidio i'r car a rhuthro i Groesoswallt. Erbyn inni gyrraedd, byddai'r papur wedi ei wneud ar wahân i lun y coroni, wedyn fe fydden ni'n datblygu llun y bardd, gwneud y plât ac yn argraffu'r papur. Wedyn llwytho'r car gyda phapurau – fe allen ni fod yn gweithio trwy'r nos – a gyrru'n ôl i'r Steddfod fel bod y papur ar werth ar y maes fore trannoeth." Yr un fyddai'r drefn wedi'r cadeirio ar y dydd Iau.

Plant fyddai'n gwerthu'r papur o amgylch y maes, ac roedd Ted Brown yn cofio un gwerthwr arbennig o lwyddiannus yn eisteddfod Aberdâr. "Doedd e ddim yn gallu siarad Cymraeg ac felly ddim yn gwybod beth i'w weiddi. Ond fe ddalion ni fe'n mynd o gwmpas y maes gyda bwndel o bapurau gan weiddi, '*Woman in Swansea had a baby, baby born with a moustache, mother tickled to death*'. Roedd hi'n ffordd dda iawn o werthu papurau!"

Doedd profiad cyntaf Geoff fel ffotograffydd *Y Cymro* yn yr Eisteddfod ddim yn rhy llwyddiannus: teithiodd i Fachynlleth ar y trên, lle gadawodd ei dreipod ar ôl, a ddaeth hwnnw byth i'r fei. Roedd treipod yn hanfodol i geisio cael lluniau yng ngwyll y pafiliwn. Doedd camerâu na ffilm na gynnau fflach ddim eto wedi datblygu'r dechnoleg i ddygymod â golau pryf-cannwyll y prif seremonïau. "Yr unig ffordd i wneud yn siŵr bod rhywun yn cael lluniau da o feirdd y Goron a'r Gadair oedd eu tynnu nhw y tu allan," meddai Geoff.

Doedd dim llawer o urddas yn perthyn i'r seremonïau yn y dyddiau hynny. "Mi fyddech chi'n gweld beirdd yr Orsedd yn smocio'n braf wrth gerdded i lawr y stryd. Criw digon di-lun oedden nhw!" Newidiodd hyn i gyd wrth i Cynan osod ei stamp ar yr Orsedd a'r seremonïau, ac roedd gan Geoff ran fechan yn y newidiadau. Yn y cyfnod pan oedd Cynan yn recordio'r sylwebaeth ar gyfer ffilm *Yr Etifeddiaeth,* roedd y bardd wedi mynnu fod John Roberts Williams, Geoff ac yntau yn mynd am bryd i dŷ bwyta yn Soho lle roedden nhw'n gallu coginio brithyll oedd wrth ei fodd. Yn y fan honno,

bu'r tri yn trafod y sut i wella diwyg seremonïau'r Eisteddfod, a'r ffordd orau i oleuo'r llwyfan ar gyfer y Coroni a'r Cadeirio. "Roedd Cynan am gael llen ar draws y llwyfan i gyd – eitem ddrud iawn – wedyn mi fyddai'n medru cadw'r llifolau ar y gadair yn unig i ddechrau, cyn goleuo gweddill y llwyfan a'r Orsedd. Ond roedd y drefn newydd yn medru gwneud pethau'n anoddach i ni. Roedd yn golygu bod yna ryw ddeugain troedfedd o bellter rhwng y camera a'r gadair. Ond wedyn mi ddaeth lensus hir ar gyfer y camerâu. Efo'r Nikon 200mm oedd gen i roeddech chi'n medru dangos pa mor grefftus oedd deintyddion y beirdd!"

Yn rhai o eisteddfodau'r De, byddai Geoff yn sefydlu ystafell dywyll yn agos at leoliad y Brifwyl. Ar gyfer eisteddfod Aberdâr, cafodd y cwmni afael ar hen ambiwlans oedd wedi bod yn eiddo i Fyddin America, a gosod yr offer angenrheidiol yn y cefn. Yn yr eisteddfod honno, roedd chwech o staff *Y Cymro* yn cysgu mewn carafán. Prif atgof Geoff am yr wythnos oedd traed drewllyd ei gydweithiwr, Wil Vaughan.

Yng Nglyn Ebwy yn 1960, roedd yr ystafell dywyll mewn seler lo o dan y tŷ lle'r oedd Geoff yn lletya yn Aberbig. Uchafbwynt yr wythnos iddo oedd tynnu llun yr Aelod Seneddol Aneurin Bevan a hefyd Paul Robeson, a oedd wedi dod yno i ganu mewn cyngerdd ar nos Sul gyntaf yr Eisteddfod,.

Ym mhob Eisteddfod Genedlaethol byddai dyfalu pwy oedd am ennill y Gadair a'r Goron yn rhan o ddiddanwch pobl y wasg. Yn ôl, Geoff roedd y gyfrinach wedi dod i'w glyw sawl tro, ond unwaith yn unig y manteisiwyd ar y wybodaeth. Roedd hynny ar ôl i Dewi Emrys ddweud wrth John Roberts Williams ac yntau cyn y seremoni ei fod am gael ei goroni. Rhoddwyd llun o'r bardd a'i ferch ar dudalen flaen y papur, heb unrhyw eglurhad pam.

Yn Aberystwyth yn 1952 cafodd *Y Cymro* sgŵp eisteddfodol arall. Roedd anghytuno ymhlith beirniaid y Goron, gyda W. J. Gruffudd a Dafydd Jones yn llym eu beirniadaeth ar y beirdd yn gyffredinol – yn bennaf am iddyn nhw gyfansoddi yn y wers rydd. Roedd y ddau eisiau atal y wobr, ond roedd trydydd beirniad, Euros Bowen, yn credu fod bardd gyda'r ffugenw Efnisien yn haeddu'r Goron. Felly doedd dim coroni, a chan na fyddai enwau beirdd anfuddugol yn cael eu datgelu yr adeg honno, roedd cryn ddyfalu pwy oedd Efnisien. Yn y Babell Lên ar ôl y seremoni roedd W. J. Gruffudd yn trafod y gystadleuaeth, ac yn dweud pethau mwy hallt am y cystadleuwyr na'r hyn oedd wedi ei draddodi o'r llwyfan. Fe sylwodd y gohebydd Dyfed Evans ar y bardd a'r llenor Harri Gwynn yn y gynulleidfa. Daeth i'r casgliad, oddi wrth ei osgo, mai Harri Gwynn, oedd hefyd yn golofnydd i'r *Cymro*, oedd Efnisien. Sibrydodd hynny yng nghlust Geoff Charles a sleifiodd Geoff i safle lle y gallai dynnu llun Harri Gwynn heb i neb sylwi. Roedd y dyfalu'n gywir, a chyhoeddwyd y llun a'r stori ar dudalen flaen y papur. Cyhoeddwyd y bryddest oedd wedi dod agosaf at y wobr – arferiad a barhaodd wedi hynny ar dudalennau'r *Cymro*.

Cymru Geoff Charles

Cafodd cyfraniad Geoff Charles i'r Eisteddfod ei gydnabod, ar ôl iddo ymddeol, trwy ei urddo'n aelod o'r Orsedd. Un o'r rhai fu'n gyfrifol am gyflwyno'i enw oedd golygydd *Y Cymro* ers 1968, Llion Griffiths. Dywed nad oes "dim amheuaeth mai eisteddfodau a sioeau oedd maes pwysicaf Geoff – nid yn unig y rhai cenedlaethol ond rhai llai hefyd. Roedd yn cofnodi popeth mewn manylder, ac yn gofalu bod y cofnod hwnnw ar gael i genedlaethau'r dyfodol".

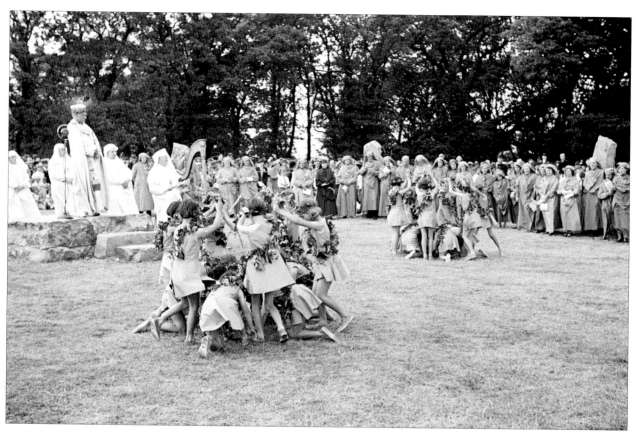

Y Ddawns Flodau yn seremoni cyhoeddi
Eisteddfod Genedlaethol Dinbych, 1939

Dewi Emrys yn cael ei longyfarch ar ôl ennill y gadair ym Mhen-y-bont ar Ogwr, 1948

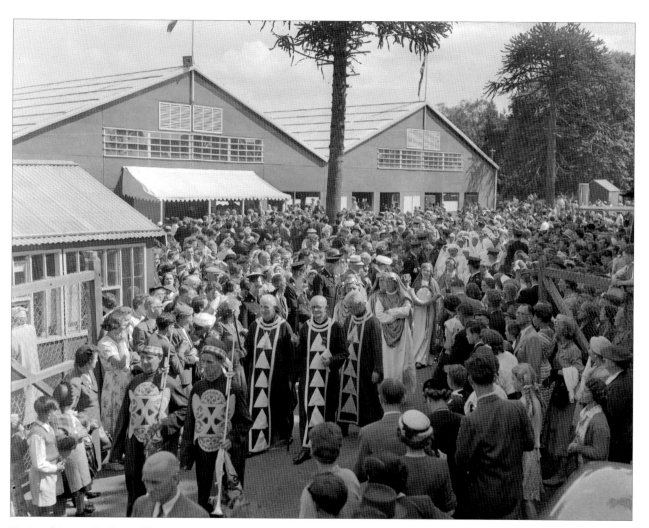

Yr Orsedd yn gadael y pafiliwn wedi'r coroni, Aberdâr, 1956

Paul Robeson ar y llwyfan yng Nglynebwy, 1958

'Eilliwr anhysbys', Caernarfon, 1959: prawf fod gwersylla yn yr Eisteddfod yn bod ymhell cyn Maes B enwog Y Bala

Gyferbyn: Brynallt, Cynan a Gwyndaf yn teithio mewn steil, Y Drenewydd,1965

Taro Nagashima, mab i Gymraes yn byw yn Siapan, yn cyflwyno'i sandalau i'r llywydd, Syr David Hughes Parry, ar hanner seremoni'r Cymry alltud, Bangor, 1971

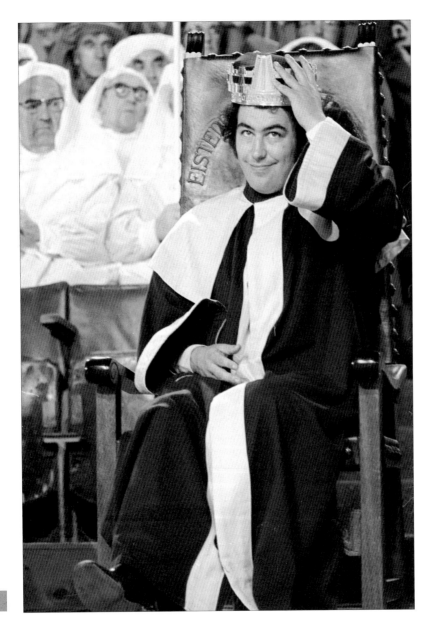

Coroni Alan Llwyd yn Rhuthun, 1973,
ddeuddydd cyn ei gadeirio

Geoff Charles mewn arddangosfa o'i luniau
o'r Eisteddfod Genedlaethol, Llanbedr Pont Steffan,1984

13 Ymddeol

"Dyw ffotograffer byth yn ymddeol yn llwyr," meddai Ron Davies. "Mae'r tynnu lluniau 'ma yn y gwaed, a'r unig ffordd i gael gwared â fe yw tynnu'r gwaed i gyd mas."

Does dim gwell enghraifft o hynny na Ron Davies ei hun, wedi croesi'r pedwar ugain, mewn cadair olwyn ers dros hanner canrif ac yn dal i dynnu lluniau mor frwd ag erioed. Ond sôn yr oedd am Geoff Charles, a'r cyfnod wedi iddo yntau 'ymddeol' oddi ar staff *Y Cymro* yn Ionawr 1975. Doedd hynny dim yn golygu rhoi'r camera o'r neilltu: daliai i weithio ar ei liwt ei hun gan dynnu lluniau i'r *Radio Times*, *Y Cymro* a'r wasg amaethyddol, i Gwmni Theatr Cymru, Gwasanaeth Archifau Gwynedd ac unrhyw un arall fyddai'n mynd ar ei ofyn. Roedd ganddo fwy o amser hefyd i ddilyn ei ddiddordebau, a theithio gyda'i gamera ar y trên. Ac wedyn fe ddaeth tro ar fyd, gan newid patrwm ei fywyd a'i alwedigaeth.

Yn Nhachwedd 1977, cafodd ei wraig Verlie ei tharo'n ddifrifol wael pan oedd Geoff a hithau'n ymweld â'u merch ieuengaf, Susan, yn Llanbedr Pont Steffan. Roedd gŵr Susan yn gapten llong gyda chwmni olew, ac yn hwylio'n bennaf o Aberdaugleddau. Penderfynodd Geoff a Verlie werthu eu tŷ ym Mangor a mynd i fyw at Susan a'i theulu yn Llanbed. Ond, wrth i iechyd Verlie ddirywio eto, bu'n rhaid iddynt symud i dŷ arall yn y dref, lle'r oedd help i'w gael i ofalu amdani. Ac yna bu'n rhaid i Susan a'i theulu symud i fyw i Dde Lloegr oherwydd gwaith ei gŵr. Yn y cyfnod hwnnw, roedd Geoff yn falch o gwmni dau hen ffrind o ddyddiau'r *Cymro*, Ron Davies a Ted Brown.

"Roedd Geoff a Verlie yn dod draw i Aberaeron yn aml am glonc a phaned o de, roedd hi'n braf cael eu gweld nhw eto a sgwrsio am yr hen ddyddiau," meddai Ron Davies.

Roedd Ted Brown erbyn hyn wedi ymddeol o'i waith teledu a bu'n byw am gyfnod mewn fflat uwchben yr harbwr yn Aberystwyth. "Er nad oedd Verlie yn dda ei hiechyd byddai Geoff yn dod â hi i'n gweld ni nawr ac yn y man, ac fe fydden ninnau'n mynd i Lanbed i'w gweld nhw," meddai. "Ac yna fe fu Verlie farw, gan adael Geoff wrth ei hunan yn Llanbed. Roedd yn amser caled iawn arno fe." Yn Rhagfyr 1981 y digwyddodd hynny. Byddai Geoff bob amser yn pwysleisio'r croeso a gafodd gan bobl Sir Aberteifi, ac er nad oedd ganddo reswm bellach dros ddal i fyw yn Llanbed, penderfynu aros a wnaeth, ac yn ystod y cyfnod hwnnw y gwnaeth un o gyfraniadau pwysicaf ei yrfa. Daeth cyfle i ofalu bod ffrwyth ei lafur oes gyda'i gamera yn cael ei ddiogelu a'i gofnodi'n drylwyr ar gyfer cenedlaethau'r dyfodol.

Roedd erbyn hyn wedi cyflwyno'i holl gasgliad o negyddion i'r Llyfrgell Genedlaethol, a chwmni Papurau Newydd Gogledd Cymru wedi cytuno bod unrhyw ran oedd ganddynt hwythau yn yr

hawlfraint yn cael ei drosglwyddo i'r Llyfrgell. Ym Mehefin 1982 gwahoddwyd Geoff i arwain tîm o weithwyr a gyflogwyd yn unswydd o dan y Comisiwn Gwasanaethau Gweithwyr i gatalogio'r holl negyddion yn ei archif. Gwnaeth staff y Llyfrgell brintiau cyffwrdd o'r cyfan a'u ffeilio gyda nodiadau cefndir gan Geoff ei hun. Yn gynnar yn ystod y gwaith, fe drefnodd y Llyfrgell arddangosfa o'r lluniau a dynnodd mewn Eisteddfodau Cenedlaethol rhwng 1939 ac 1979, gan ddangos detholiad ar y Maes pan gynhaliwyd y Brifwyl yn Llanbed, ei dref fabwysiedig, yn 1984.

Roedd y casgliad yn dal i dyfu yr adeg honno, ac mae'r lluniau a dynnodd yn yr wythdegau yn brawf o'i ymroddiad i'w broffesiwn. Bu ar daith trên i Lymington a Penzance, aeth i Perth yn yr Alban gyda chriw o ffermwyr, bu yn ôl yn ei fro enedigol ym Mrymbo yn cofnodi'r newid a fu yno. Byddai hefyd yn cario'i gamera wrth gerdded o amgylch Llanbed. Gwnaeth gofnod o'r paratoadau ar gyfer yr Eisteddfod Genedlaethol, datblygiadau newydd yn y Coleg, a chodi mart anifeiliaid newydd. Mae'r gwaith ar y casgliad yn parhau, a llawer o'r lluniau i'w gweld erbyn hyn ar wefan y Llyfrgell. Yn ystod ei ymweliadau ag Aberystwyth, bu Geoff hefyd yn recordio oriau o sgyrsiau gyda staff y Llyfrgell Genedlaethol, sydd wedi eu cadw yn Archif Genedlaethol Sgrîn a Sain Cymru.

Buasai'r gorchwyl wedi bod yn anodd, os nad yn amhosibl, oni bai i Geoff fod mor fanwl gydwybodol wrth gadw a chroniclo'i waith ar hyd y blynyddoedd.

Dyna oedd yn ei wneud yn wahanol i'r ffotograffwyr galluog eraill a fu'n gydweithwyr iddo. Mae'r casgliad yn cynnwys ychydig o luniau gan Ted Brown a Robin Griffith, sydd wedi eu hachub gan Geoff rhag mynd i ddifancoll – ac mae'r berchnogaeth yn cael ei chydnabod yn y cofnodion.

"Ffeilio oedd ei gryfder o," medd Robin Griffith. "Roedd Ted a fi cyn waethed â'n gilydd yn hynny o beth. Unwaith y byddai'r lluniau wedi'u tynnu roeddan ni'n anghofio amdanyn nhw."

Roedd Ted Brown, a fu'n gweithio i'r *Cymro* ac i neb arall am rai blynyddoedd cyn Geoff Charles, yn credu ei fod wedi tynnu mwy o luniau na Geoff ar gyfer y papur. Ond fe gollwyd bron y cyfan wedi iddo adael ei swydd. "Roeddwn i wedi bod yn mynd ag ychydig o'r negs gartre, gan gynnwys lluniau o ferched cocos Penclawdd. Ond roedd y rhan fwya wedi eu gadael mewn bocsys ar silffoedd yn swyddfa'r *Cymro* yng Nghaernarfon, ac fe ddinistriwyd y cyfan. Roedd y swyddfa mewn cyflwr gwael a phan benderfynon nhw gau'r lle fe holais beth oedd wedi digwydd i'r negs ac fe ddwedon eu bod nhw wedi gorfod taflu'r cyfan. Roedd Geoff wedi bod yn ddigon call i fynd â'u negs o gartre a'u catalogio nhw. Doeddwn i ddim yn sylweddoli ein bod ni'n cofnodi hanes gyda phob llun roedden ni'n ei dynnu."

Y syndod mwyaf oedd na wyddai John Roberts Williams, ei was priodas a'i gyfaill oes, ddim byd am y ffeilio a'r cofnodi y byddai Geoff yn ei wneud ar ddiwedd pob diwrnod gwaith. Doedd o ddim yn gwybod chwaith ei fod wedi cadw fersiynau

gwreiddiol *Yr Etifeddiaeth* a'r ffilmiau eraill, nes i'r cyfan gael eu cyflwyno i'r Llyfrgell Genedlaethol. Bellach, mae'r Llyfrgell wedi rhoi *Yr Etifeddiaeth* ar fideo, sydd ar werth i'r cyhoedd.

"Mi ges i'n syfrdanu pan glywais i fod Geoff wedi cyflwyno'r holl bethau yma i'r Llyfrgell Genedlaethol. Dyna'r newydd cynta glywais i am y peth. Mi wnes i drosglwyddo unrhyw hawlfraint oedd gen i i'r Llyfrgell. Roeddwn i'n gwybod y bydden nhw wedyn yn cael eu diogelu. Oni bai am Geoff mi fasa'r cyfan, gan gynnwys y ffilmiau, wedi mynd i'r doman. Fuaswn i byth wedi medru eu cadw nhw, ac mae'n wyrthiol bron fod Geoff wedi medru gwneud hynny. Mae'r ffaith bod yr archif wedi cael ei sefydlu wedi bod yn fendith enfawr i Gymru, i ddiogelu'r petha 'ma fasa fel arall wedi mynd i ddifancoll."

14 Colli'i Olwg

Yng Ngorffennaf 1986, yng Nghapel Brunswick yn y Rhyl, fe briodwyd Geoff Charles a Doris Menai Jones Williams. Roedd y ddau'n gefnder a chyfnither – mam Doris yn chwaer i dad Geoff.

"Roeddwn i'n nabod 'Yncl Geoff' er pan oeddwn i'n blentyn bach, mi fyddai'n galw'n aml i'n gweld ni yn y Rhyl ac efo ni bydda fo'n aros pan oedd y Steddfod yn y cyffiniau," medd Glenys Gruffudd, merch Doris, sy'n byw yng Nghaernarfon. "Roedd o'n ddyn unig iawn ar ôl colli Verlie, mi fyddai'n galw'n aml i weld Mam ac yn y diwedd mi briododd y ddau ac mi symudodd Geoff i fyw yn ei chartre yn y Rhyl."

Ond byr fu amser y ddau gyda'i gilydd. Yn fuan wedi'r briodas, dirywiodd iechyd Doris a dechreuodd Geoff golli ei olwg – hunllef fwyaf y ffotograffydd. Doedd dim modd i'r naill ofalu am y llall. Symudodd Doris i fyw at ei merch Glenys yng Nghaernarfon ac aeth Geoff i Gartref ar gyfer y deillion yn Abergele, yna i Gartref ym Mae Cinmael ger y Rhyl ac yn olaf i un arall yng Ngobowen ger Croesoswallt.

"Roedd y peth mor annheg," meddai John Roberts Williams. "Geoff, o bawb, wedi colli ei olwg a finnau, na fu ganddo erioed gamera, yn gweld yn iawn."

Ac meddai Ron Davies, oedd wedi concro cymaint o anawsterau ei hun, "Fe fyddai'n well gyda fi golli 'nghlyw na cholli'n llygaid. Dyna'r peth mwya diawledig allai ddigwydd i ffotograffydd. Ac fe gollodd e nhw'n llwyr. Roedd yn greulon, mewn ffordd, ei fod e wedi byw mor hen ar ôl mynd yn ddall."

Cyn iddo golli ei olwg, roedd Geoff a'i frawd Hugh wedi dechrau ysgrifennu hanes eu plentyndod ym Mrymbo, gan roi'r prif sylw i le canolog y rheilffordd yn eu bywydau. Dangosodd John Roberts Williams y gwaith i Myrddin ap Dafydd o Wasg Carreg Gwalch, oedd yn gymydog iddo ar y pryd. Cyhoeddwyd *The Golden Age of Brymbo Steam* yn 1997, yn rhy hwyr i Geoff allu ei weld, ond cafodd y boddhad o wybod fod yr atgofion ar gof a chadw.

Ddwy flynedd ynghynt, roedd y Llyfrgell Genedlaethol wedi cynnal arddangosfa o'i luniau, a ddangoswyd wedyn yng Nghastell Bodelwyddan. Yn ystod yr arddangosfa honno, fe wnaeth Geoff gyfweliad ar gyfer y newyddion teledu Cymraeg, ac yntau erbyn hyn mewn cadair olwyn a heb fedru gweld y lluniau oedd yn y cefndir. "Dwi'n gweld pob un ohonyn nhw yn fy meddwl," meddai wrth yr holwr.

Yn ddiweddarach, gwnaeth gyfweliad arall gyda Catrin Beard ar gyfer y rhaglen *Croma* ar S4C. Roedd y rhwystredigaeth a'r boen yn amlwg yn ei wyneb wrth iddo ddisgrifio'n fanwl yr hyn oedd wedi ei weld mewn mannau fel Tryweryn. Ond roedd yn amlwg hefyd bod y gydnabyddiaeth gyhoeddus i'w waith, yn ei flynyddoedd olaf, yn sirioli rhywfaint ar

ei fyd tywyll.

Bu farw Geoff Charles yn 93 mlwydd oed yn y Meadowbank Nursing Home, Gobowen, ar y seithfed o Fawrth, 2002.

Yn ei angladd yn Amwythig, soniodd ei fab John amdano fel storïwr yn anad dim. Dyna'r tad a fyddai'n diddanu'i blant bach yn y Drenewydd gyda'i straeon am y cymeriadau yr oedd wedi eu dyfeisio ar gyfer darllenwyr ifanc y *Montgomeryshire Express*. Dyna'r ffoto-newyddiadurwr oedd wedi cofnodi, ar hyd ei yrfa faith, ddigwyddiadau mawr a mân yn hanes Cymru. A hyd yn oed yn ei ddallineb olaf, roedd wedi bod yn diddanu rhai o'i gyd-gleifion mewn ysbyty gyda'i atgofion.

"Fe fu bron inni ei golli dair blynedd ynghynt, pan oedd o'n 90 oed," meddai John Charles. "Ddwywaith yr adeg honno mi fu yn Ysbyty Glan Clwyd ym Modelwyddan. Roedd o yn yr un ward y ddau dro, efo tua chwech o ddynion eraill. Roedd y rhain wedi cael llawdriniaethau mawr, a rhai ohonyn nhw mewn cyflwr gwael iawn a ddim yn cysgu llawer yn y nos. Oherwydd bod fy nhad yn ddall doedd o ddim yn gwybod y gwahaniaeth rhwng nos a dydd, ac os oedd 'na rywun arall yn effro mi fyddai'n dechrau siarad efo nhw. Roedd hyn i gyd yn digwydd y tro cynta iddo fod yno.

"Pan aeth o yn ôl i'r ysbyty yr ail dro mi es yno efo fo yn yr ambiwlans a'i roi o yn ei wely. Roedd yr un cleifion eraill yn dal yno, ac er syndod i mi roedd 'na dipyn o gynnwrf yn y ward wrth weld fy nhad yn cyrraedd. 'Mae Geoff yn ei ôl,' medden nhw.

Roedden nhw mor falch o'i weld o eto oherwydd y straeon roedd o wedi bod yn eu dweud y tro cynta. Roedd y rhain genhedlaeth neu ddwy yn ieuengach na fo, ond roedden nhw wrth eu bodd yn clywed am y llefydd, y digwyddiadau a'r holl bethau roedd o wedi eu gweld.

"Mi soniais am y cof hwnnw yn y gwasanaeth yn ei angladd. Roedd o'n nabod pawb, mi allai sôn am unrhyw beth, pwysig neu blwyfol, roedd o wedi eu cofnodi am fwy na thrigain mlynedd. Trychineb Gresffordd, Eisteddfodau Cenedlaethol, saga Tryweryn, ymgyrchoedd Cymdeithas yr Iaith Gymraeg, arwisgo'r Tywysog Charles – roedd o wedi gweld y cyfan. A dyna lle'r oedd o, yn 90 oed, efo'r holl straeon yma i gynnal pobl eraill trwy'r tywyllwch. I newyddiadurwr a ffotograffydd, fedrwch chi ddim cael hapusach beddargraff na hynny."